现代生活的
"索居者"

AN OUTSIDER
OF MODERN LIFE

安德鲁·怀斯的艺术世界

THE ART WORLD
OF ANDREW WYETH

刘一娴 著

Yixian LIU

江苏凤凰美术出版社

这就是绘画之于我的意义

……

像是沿着一条长长的丝线缓慢行进

随着时间慢慢变化

安德鲁·怀斯

序

安德鲁·怀斯（Andrew Wyeth）可以说是美国 20 世纪以来最重要的画家之一。在 20 世纪 70 年代末和 80 年代的中国，更是掀起了一股"怀斯风"，曾经影响了中国一代青年画家。但是，一般的艺术通史著作对怀斯的着墨却并不多，或是由于怀斯的艺术风格很难被简单归类的缘故。国内有关怀斯的研究更是少之又少，与怀斯的艺术影响相比很不相称。所以，当年轻的艺术史学者刘一娴寄来有关怀斯的书稿，希望我能够写篇"序言"时，我欣然答应。

刘一娴读书期间就开始关注怀斯，搜集中外相关文献材料，撰写了不少文字。她在中国美术学院艺术史论专业的学士论文，就是以怀斯为主题而撰写的，答辩时候得到老师们很高的评价，获得了当年的优秀论文。毕业后，刘一娴有机会留学英国，继续深造。其间除了完成学业，拓展其学术视野与研究领域外，她对怀斯的研究始终没有停止：研读各类外文文献，参观博物馆、美术馆，尽可能多地观看怀斯作品，日积月累坚持写作，逐渐将原来的学士论文发展成一本有关怀斯的专题性研究论著。正是这样一种艰苦的自我训练，让刘一娴的学术能力得到了很大锻炼。

怀斯一直以美国宾夕法尼亚州查兹福德小镇的风景和人物为

题创作作品。但他被人称道的写实主义风格，却总带着极其强烈的象征性和超现实性。他的艺术创作超越了单一再现世界的方式，有着令人难以释怀的心灵冲击力。怀斯绘画技法的卓越和其画面内涵的复杂性，使他的作品显得如梦如幻，摄人心魄却一时难以把握。

刘一娴的这本怀斯研究之作，试图通过回顾怀斯的一生，通过解读他风格迥异的绘画作品，来让我们走进怀斯的生活世界和笔底的艺术世界。或许，并没有某种单一、确切的风格可以用来归纳怀斯本人一生创作的大量艺术作品，但这背后隐藏的多重视觉线索，却可以通过观看本身去追问和回溯。刘一娴对怀斯的研究，尽量通过种种可感知的现实断片，去把握与理解怀斯不竭的创作动力。

这本小书之所以令人着迷，是因为其耐心细致的行文之间呈现了怀斯更多的"谜"。刘一娴希望自己的写作能够和怀斯之间保持一种灵活的对话与追问状态，而不是急着要为怀斯及其艺术做一种简约化的总结。因此，我一方面先读为快，另一方面更是期待一娴的这本论著尽快付梓出版，早日与读者见面，进而形成更为开放的对话空间。

怀斯曾经说过："这就是绘画之于我的意义……像是沿着一条长长的丝线缓慢行进，随着时间慢慢变化。"在中国，"怀斯风"的影响几近半个世纪后，刘一娴的这本论著，可以说是怀斯研究的一个重要推进。

时间慢慢变化，逝者如斯。但总有一代又一代的艺术史学者涌现，让历史再次生动地回到我们的现实生活中。

杨振宇

中国美术学院教授、博士生导师，现任艺术人文学院院长

2021 年 11 月 20 日于钱塘江畔

目　录

引　言

　　怀斯的妻子贝奇曾这样描述他的创作："安迪的画与'永恒'关系密切。他可以一次次地回到克里斯蒂娜·奥森家，持续不断地画同样的对象。他知道那里现在已经住了别人，但对他来说，克里斯蒂娜和奥尔瓦多就是这房子的一部分，像是静静安置着的一把椅子。此刻，他们在这，但同时，他们也见证着自己曾在这间房子里度过的一生。"

　　怀斯自己说道："我相信一个人在艺术上能走多远恰如他内心的爱有多么深刻。除了热爱，别无其他理由去绘画了。如果我有什么能够拿得出的资本，那便是我与家乡、与熟悉的邻居好友之间的情感交联。"

　　当我们如今回溯 20 世纪美国现代主义艺术的源流时，艺术家们自身的生活经验与创作倾向的分歧常勾连出许多悬而未决的话语问题。作为一名主要以叙事与写实再现的手法为基础进行创作的现代艺术家，安德鲁·怀斯 [Andrew Convers Wyeth, 1917–2009] 一生甚少涉足故土以外的艺术圈。

　　在其漫长的艺术生涯中，早年，他凭借表现缅因州的风景画驰名宾夕法尼亚州。20 世纪中叶，伴随其作品在美国主流博物馆

的频繁展出，怀斯声名大噪。20 世纪 60 年代后，他开始大量创作肖像画。1971 年，他又投入到以女邻居海尔格 [Helga Testorf] 为对象的系列裸体画中，引来诸多非议。[1] 在国内，怀斯的写实绘画影响了 20 世纪八九十年代的几代油画家，自"怀斯风"盛行以来，其画作中的感伤情绪似乎已渐渐衍化为一个个符号，成为怀旧和多愁善感的代名词。在许多研究者看来，怀斯的技法是写实的，但表达的内容和精神却十分抽象，而对于人物瞬间状态的描摹和偷窥般的视角更进一步传达了他仅为己知、不为人道的隐秘情感。

　　1917 年 7 月，怀斯出生于美国宾夕法尼亚州查兹福德 [Chadds Ford，Pennsylvania]，其地处美国东北角，这不仅是他的故土，也成为其不断汲取灵感的创作源头。15 岁时，怀斯随父亲 N. C. 怀斯 [Newell Convers Wyeth，1882–1945]（以下简称 N. C.）——著名插图艺术家接受家庭教育，婚后，妻子贝奇 [Betsy Merle Wyeth] 成为他主要的艺术经纪人。在长达七十余年的艺术生涯里，怀斯与美国地方主义 [Regionalism]、精确主义 [Precisionism]、抽象表现主义 [Abstract Expressionism] 和照相现实主义 [Photo Realism] 所代表的现代绘画理念及创作手法产生过不同程度的联系。在绘画媒材上，他主要使用水彩和蛋彩 [tempera] 进行创作，早年尤为敬仰弗朗切斯卡 [Piero Della Francesco，1416–1492]、波提切利 [Sandro Botticelli，1446–1510] 和丢勒 [Albrecht Dürer，1471–1528] 等大师。

1936 年，19 岁的怀斯参与了费城艺术联盟 [Philadelphia Art Alliance] 举办的家族群展，这场展览不仅为他在故乡查兹福德及附近的费城赢得了极高的称誉，还引起了策展人厄尔·霍特 [Earl Horter] 圈内好友——印象派收藏大师阿尔伯特·巴恩斯 [Albert C. Barnes] 的密切关注。[2] 翌年，在纽约麦克白画廊 [Macbeth Gallery] 举办的个展取得了意料之中的成功，而这在 30 年代晚期至 40 年代早期为怀斯奠定了一个地方主义画家的光荣声誉。五年后，24 岁的怀斯已颇具成熟艺术家的魄力与潜质，并与当时备受关注的查尔斯·伯奇菲尔德 [Charles Burchfield，1893–1967]、马克·夏加尔 [Marc Chagall，1887–1985] 一同参加芝加哥国际水彩画展 [Chicago International Watercolor Exhibition]，甚至拥有一间独立的展厅。

从现代美术史的角度看，19 世纪 80 年代，爱德华·马奈对于颜料物质属性和绘画平面性的强调率先突破学院派艺术的藩篱，为作为理念的现代主义绘画赢得了可能。此后，塞尚以笔触的堆叠布排和色彩的明暗转变（而非透视法）为主要手段，于二维平面中建构起了表现对象的立体感，在形式语言上实现了对视觉纵深感与观看体验的革新，而这在 20 世纪的最初十年里启迪了诸如马蒂斯、毕加索、布朗库西等众多艺术家，作为实践创造的现代主义绘画迎来了高潮。与之相伴的，是欣赏艺术之价值标准的变化，艺术家创作的自主性 [subjectivity] 成为批评家眼里衡量优秀艺术

作品的聚焦点。

在欧洲现代艺术的先锋性实践之下，美国的本土批评家们也不甘示弱，试图将纽约奉为继巴黎之后的第二个摩登之市。它再也不是垃圾箱画派笔下那个肮脏、到处充斥着汗腥味的娱乐场所，而有着催生不同现代生活体验的包容，就像是一个大型集装箱，里面是城市生活下你、我、他之间的亲密与隔膜、欢喜与忧愁。纽约，既是城市分工的井然有序，也是潜藏于个人焦虑中的混沌与迷惘。有趣的是，在这样一个为美国现代艺术进行百般辩护的时代，怀斯的艺术风格却面临着十分两极化的评价，更别提他久居乡郊的隐士般生活在批评家眼里有多么不合时宜。

起初，怀斯的画作偏向以温斯洛·霍默 [Winslow Homer, 1836-1910]、托马斯·伊肯斯 [Thomas Eakins, 1844-1916] 为代表的美国传统写实风格，至 40 年代晚期，怀斯在对蛋彩画的摸索中找寻到了自己作为艺术家的使命感，通过赋予细节更大程度的精确性，他创造了一个陌生化的隐喻世界。自此之后，怀斯更加专注于身边的寻常对象，以求进一步精练自己的写实技艺，构造一个私人的图像志 [Iconography] 世界。1948 年，他和杰克逊·波洛克 [Jackson Pollock, 1912-1956] 同被《时代》杂志评为美国艺术的两位领军人物，然而，尽管彼时的策展人将怀斯置于美国现代主义画家的主流之列，他本人却有意地与艺术潮流保持着一分隐晦的界限。[3] 当形式主义已经无可争议地成为美国现代

主义艺术的信条时，怀斯对自己内心情感与幻想的探索时常被抨击为庸俗浅陋、囿于琐碎。在众多追随以波洛克为代表的抽象表现主义艺术的人眼里，怀斯所采用的相对传统的绘画媒材和主题显得与时代风尚不相为谋，还表现出一种对城市发展的刻意回避。直至 60 年代早期，这种批评声还未与他的创作贡献相抵牾，怀斯仍可被视作在美国艺术界占有一席之地。1962 年，纽约艺评家詹姆斯・福斯堡 [James W. Fosburgh] 据怀斯艺术生涯的中期调研在《艺术新闻》[Art News][4] 上发文陈述："从先锋艺术的领军人物到最顽固的保守主义者，他们都尊重、敬仰怀斯的个人成就。但是，怀斯既不活跃在现代艺术界内，也不以圈内特有的方式创作。"以福斯堡的观点，"对怀斯来说，图画本身成为针对表现对象展开的一次研究和探索，这是一种尝试理解客体对象的不懈努力……尽管怀斯掌握着极为纯熟的绘画技法，但当这与他对客观世界所怀揣的虔诚敬意相比时，则显得微不足道"。[5]

自大众文化消解了艺术创作的高雅与精英性之后，当以安迪・沃霍尔 [Andy Warhol, 1928–1987] 为代表的波普艺术家将媒介复制纳入艺术生产必不可少的一环，于画布平面复现流行文化的现代生活样态时，怀斯保守的创作方式再度招致了一阵争议。[6]生于英国、主要活动于纽约艺评家与策展人圈内的波普艺术拥护者劳伦斯・艾洛维 [Lawrence Alloway, 1926–1990] 曾于 1967年 4 月的《艺术杂志》[Arts Magazine] 发文，颇为尖刻地挖苦怀

斯，认为他不过是一位手法低劣的插图画家。这篇文章题为"另一位安迪：美国最受欢迎的画家"["The Other Andy: America's Most Popular Painter"]，单从标题就可看出他将怀斯与安迪·沃霍尔置于一种明显的敌对口吻中。对艾洛维来说，怀斯那饱含"插画"性质的"艺术作品"暗示了一种焦灼的创作状态，并对怀斯以寻常对象焕发无限情感内核的艺术主张表示鄙夷。[7] 毕竟，如今绘画可以依赖技术轻易达到想要的视觉效果，又为何要执着于一笔笔地去画出所谓的真实感呢？另一方面，怀斯画中对于不祥主题的暗示也成为他遭受贬低的一大主要缘由，而海尔格系列的公布于众则一度致使怀斯的名声跌入谷底。

在此情形下，我们有必要回溯下国内外针对怀斯的研究概况。20 世纪 70 年代以降，西方以怀斯为主要对象的研究多见于美国本土报纸和杂志，多以回顾展为契机，考察父亲教育、时代艺术潮流与怀斯个人创作之间的关系。其中代表性的策展人有旺达·科恩 [Wanda M. Corn]、托马斯·霍文 [Thomas Hoving]、约翰·威尔马丁 [John Wilmeridng]、亨利·亚当斯 [Henry Adams] 和凯瑟琳·福斯特 [Kathleen A. Foster] 等。《美国现实主义》[American Realism] 的作者爱德华·史密斯 [Edward Lucie-Smith] 曾将怀斯与魔幻现实主义艺术家伊万·奥尔布莱特 [Ivan Albright, 1897–1983] 的成长环境比较，指出怀斯的绘画技法同样是在一个几近强势的父亲的严苛管教下培养起来的，而观众偏爱怀斯很大程度上

是出于其作品与摄影类似的影像性。[8] 布兰德·普朗德维勒 [Brendan Prendeville] 在《20 世纪绘画中的现实主义》[Realism in 20th Century Painting] 中指出，怀斯以北欧绘画而非原始艺术为取材灵感，因此是反先锋派的。[9]

自 20 世纪六七十年代至近五年，美国公共画廊与博物馆举办的怀斯回顾展数不胜数，怀斯始终是书写美国艺术史不可避免的一个重要角色。1973 年，科恩撰写的《安德鲁·怀斯的艺术》[The Art of Andrew Wyeth] 成为研究怀斯的奠基之作，于 1981 年被编译传入国内。在坚定地捍卫怀斯的声誉与个人成就的同时，她以社会和文化环境为背景，讨论观点背后隐含的历史因素。[10] 她认为，对于怀斯来说，晚年作品中的超现实性成为一种"隐喻的现实主义"[metaphoric realism]，是其传达主观意识和个人情感的惯用手法。这也是"隐喻"一词首次被正式用以指代怀斯的风格。当然，在更宽泛的意义上，隐喻性也同样适用于对霍普、沃克尔·埃文斯 [Walker Evans，1903–1975]、伯奇菲尔德和多罗西亚·兰格 [Dorothea Lange，1895–1965] 等人画作的分析，因为他们都通过对特殊场景的描绘寻求个体生活背后更为普遍客观的生活准则。[11]

批评家布莱恩·奥多尔蒂 [Brian O'Doherty] 在采访过怀斯后指出，怀斯在创作中试图通过简单和寻常对象表达爱默生 [Ralph Waldo Emerson，1803–1882] 式的超验主义观念。[12] 亚历山大·纳莫鲁夫 [Alexander Nemerov] 则认为，怀斯以无生命的静物替代

个体人物的形象,进而赋予物象以生命力。[13]兰德尔·格里芬[Randall C. Griffin] 通过对画作《克里斯蒂娜的世界》[Chistina's World] 的诠释,指出尽管现实生活中的克里斯蒂娜身患残疾,在画面中却是一个有着坚定信念与毅力的理想化个体,并以此个例分析怀斯在创作过程中与对象之间的情感联系。[14]詹妮弗·格林希尔[Jennifer A. Greenhill] 就上述研究成果指出,亚历山大和兰德尔在读解作品时都避免了一直存在的主观带入问题,一定程度上丰富了对于怀斯个人艺术成就的研究视角。[15]唐纳德·库斯比特[Donald Kuspit] 以海尔格组画为研究对象,分析画中女性裸体近乎完美的比例,重点论述怀斯如何赋予女性裸体象征性的存在感。而当研究重心转向图像本身的暗指和隐喻时,其人体结构和画面构图上的重复还隐含着怀斯在这一创作阶段中精神上的空虚。这一"精神空洞"如何具象地表现出来将是未来研究所应致力解决的重点。[16]

当然,怀斯的个性化语言也吸引了许多同时代艺术家的关注。例如,抽象表现主义艺术家马克·罗斯科[Mark Rothko,1903–1970] 认为,怀斯所极力追求并表现的是人物形象与所在画面空间之间的不协调感,以及不同个体之间的疏离与陌化,但他并不像霍普那样将这种情感作为主导画面的整体氛围。[17]而在过去三十年里潜心研究抽象表现主义的艺术史学者大卫·安法姆[David Anfam] 教授曾指出,怀斯的作品引导观者通过画面思考美国艺术的本质,在这一意义上,他的作品体现出强烈的哲理性。[18]

在相近的思路下，以美国现代主义艺术史专家大卫·卡特弗利斯 [David Cateforis] 为代表的学者尤为关注怀斯的风景画和静物画。[19] 其中的主流观点认为，在 1945 年怀斯父亲去世后，他的创作转而聚焦于生命的脆弱和转瞬即逝，笔下的静物仿佛扮演着个体的角色在生活，从而传达对邻居好友们的缅怀与回忆。

近些年来，在宾夕法尼亚州的布兰迪怀恩河艺术博物馆 [Brandywine River Museum of Art] 所举办的展览《乡村现代：城市之外的美国艺术》[Rural Modern: American Art Beyond the City] 上，怀斯的作品被归入了"乡土现代主义"的概念框架下，并与查尔斯·德穆斯 [Charles Demuth，1883–1935]、阿瑟·达夫 [Arthur Dove，1880–1946]、乔治亚·奥基芙 [Georgia O'Keeffe，1887–1986]、查尔斯·席勒 [Charles Sheeler，1883–1965] 和格兰特·伍德 [Grant Wood，1891–1942] 等人的画一同展出。在两次世界大战期间，虽然他们都曾远离新兴的都市生活，最终却以新鲜的现代艺术语汇完成了个人对时代的回应，将以往纽约艺术家主导的现代艺术话语权转移到更具地域性特色的表达层面上。此次展览的策展人试图探讨现代主义主流与地方主义艺术家的关联，寻找以乡土景观为母题的作品所蕴含的潜在现代绘画形式元素。[20] 事实上，这些带有先锋艺术理念与视角的作品更加证明，20 世纪 20 至 40 年代的现代主义所涵盖的表达方式非常广泛，并不受限于特定的地理环境。

上世纪八九十年代，国内先后出版了怀斯的介绍性画册，如《画家介绍丛书：安德鲁·怀斯》[21]《魏斯、萨金特画风》[22]《三代怀斯》[23]等，反映出对怀斯绘画风格的阶段性理解。步入本世纪后，先后再版的《怀斯：美国写实派大师》[24]《20世纪世界艺术大师精品丛书·怀斯》[25]《安德鲁·怀斯：海尔格系列》[26]，均为重要的中文参考资料。

笔者在参阅了怀斯的绘画作品与其传记作者理查德·梅里曼 [Richard Meryman] 基于访谈所撰写的《安德鲁·怀斯: 隐秘的一生》[Andrew Wyeth: A Secret Life] 及相关展览图录的基础上，探讨其作品中存在于观看者与表现对象之间的视觉张力。正如怀斯的大儿子杰米 [James Wyeth] 所曾指出的，在他父亲水彩画的松动笔触之下，还隐藏着一种错综交织的情绪力量。[27] 同时，想要深入理解怀斯，还要将其置于时代的艺术风潮中看待。[28] 在美国自身现代主义艺术的建构中，本土写实艺术与对欧洲现代主义语汇的模仿又呈现出十分复合的艺术景观，而这亦体现在怀斯的作品。面对着"一战"和大萧条的冲击，和本顿、伯奇菲尔德、兰格等艺术家一样，怀斯也深信，美国艺术应该创作真切关乎美国人民的作品。另外，怀斯本人对其创作理念、状态的描述也为本书的撰写提供了大量参考。然而，即便他时常以具体的地名和人名为标题，却频繁使用暗喻等修辞手法，让读者不明其所指。这种语义上的含糊性也为真正理解其创作意图带来了许多障碍。因而，我期望能在美国

艺术或隐或显的发展脉络中客观地理解怀斯的作品，也尽量为对其作品的阐释带来更多可能。

第一章

安德鲁·怀斯
与美国现代艺术

怀斯与地方主义绘画

塑造"美国性"

以写实绘就现实主义

一　怀斯与地方主义绘画

安德鲁·怀斯是当今被误解最深的艺术家之一，若称他为一位现实主义者，其实他倒更像个蛰居在月球上的人。他笔下的世界古怪、陌生，连空气都被挤得没有缝隙。

——詹姆斯·怀斯

怀斯的大儿子詹姆斯曾将父亲对美国新英格兰地区的描绘比作罗伯特·弗罗斯特[Robert Frost, 1874–1963]的隐居诗，他声称："表面上，画中都是白雪皑皑的树林和石墙。但其实这拥有震慑性的力量。"如今，在我们多数人眼里，似乎怀斯的作品总是介于一个灰色地带，美国的艺术批评家因其刻画的乡村风景对他斥责讥讽，而沉迷怀旧意味创作的观众却对其大加赞扬。早在 20 世纪 30 年代美国现代艺术的序幕蓬勃酝酿并徐徐展开之时，这种潜在的"评价定式"就已经存在。如何打破这层层迷雾，从艺术作品及其时代环境出发，为这位艺术家本身做出点新鲜的思考，是本书构思撰写的初衷。

布兰迪怀恩河画派：怀斯家族艺术的诞生

在 19 世纪末，当第一代欧洲殖民者在美洲大陆安居稳定下来时，他们怀抱着一种热切的憧憬想要建设这个新兴的民族，讴歌荒野与自然的幅员辽阔。在以哈德逊河画派 [Hudson River School] 为开端的风景画传统中，美国西部地景在广义上代表着一种未开垦过的土地。通过描绘这些壮丽恢宏的原始景观，托马斯·科尔 [Thomas Cole, 1801–1848]、弗里德里克·丘奇 [Frederic E. Church, 1826–1900] 等艺术家们歌颂先辈的开拓精神，表达征服自然的迫切愿望。于是，虽然自然看上去是无序、未被驯服的，却通过艺术家建立起的视觉阐释模式，在本国的文化意义范畴内找到了自身的归属。土地经历了一种重要的文化转变，成为具有美学价值的风景。

安德鲁·怀斯的父亲——N. C. 早年拜霍华德·派尔 [Howard Pyle，1853–1911] 为师，在 19 世纪末美国出版业蓬勃发展时，是当时最受欢迎的插画家之一。凡·高就曾在写给弟弟提奥的信中提到过这位插画家，这更使 N. C. 在美国家喻户晓。[29] 他的插图出现在《哈珀月刊》《圣尼古拉斯》和《斯克里布纳杂志》等杂志上，具有极强的叙事性和引人入胜的视觉效果（图 1）。

派尔的创作运用了多种风格，受到拉斐尔前派[Pre-Raphaelite Brotherhood]、唯美主义 [Aestheticism]、象征主义 [Symbolism] 和美国写实绘画的影响。在 N. C. 早年定居马萨诸塞州的尼德姆

图 1　N. C. 怀斯，《星期六晚邮报封面图（斗牛士）》
[*Saturday Evening Post, cover (Bucking Bronco)*]

1903 年，硬板布面油画，69.9cm × 49.5cm，洛杉矶，西部遗迹博物馆藏

[Needham] 之后，他一直跟随派尔学习绘画。派尔甚至一度成为 N. C. 心目中不可替代的偶像——在他眼中，派尔不仅是一名艺术家，他身上还带有战争遗留下的士兵所特有的坚韧品质。在派尔画室里的训练使早年的 N. C. 具备了成为插画师的基本技法，并逐渐成为派尔的得意门生。插画师的职业生涯同样使他获得极为可观的经济来源，成为更多年青一代艺术家的知名导师。

自 1901 年起，N. C. 以大量的插画创作开启了他极为多产的艺术生涯。生于 1882 年，他的一生几乎都定居在美国东海岸。当地的风景和原住民成为他晚年许多作品的灵感来源。童年的怀斯便在父亲的工作室里学习绘画，并未接受系统的学院教育。在这样一脉传承的家庭艺术教育与熏陶下，N. C. 还曾带着小怀斯到派尔的工作室训练写生。实际上，在许多直接记载布兰迪怀恩河流派的艺术遗产的书籍里，我们都能发现，怀斯家族始终是这个幽静的小山谷里绵延不绝的话题之一。最近三五年里，美国的布兰迪怀恩河博物馆正展出大量怀斯家族的绘画与书信，追忆这段如今传为佳话的家族艺术传统。怀斯个人艺术风格的形成，自然与其个人的成长环境和居住地的地理特征密不可分。

回忆起来，1902 年 10 月 19 日，当派尔在工作室第一次见到 N. C. 这位强壮的新英格兰人时，他强烈的直觉告诉自己，眼前的这个年轻人有着钢铁般的不屈品质。事后，N. C. 也在写给母亲的信中记下这次令人难忘的私人拜访：

星期六的早晨我拜访了派尔先生，他是我所曾见过的最让人感到愉悦的人之一。他很严厉但是也很包容。试想，他花了8000元为自己口中的"孩子们"建造了一个画室。派尔先生说道："我为他们做这些只是想让自己始终面对并接触新鲜事物。除此之外，这也能让我回归到纯粹的绘画活动，而这是所谓'成功'的基础"。

他称自己为我没有早点带着作品来拜访他感到惋惜，因为我的画看上去都很有潜力（而当时我还对为《星期六晚邮报》绘制插图的工作感到手足无措）。

N. C. 对派尔的敬佩与仰慕并未就此消散，不到一月后，他便定期前往派尔的画室接受训练。11月3日，他在给母亲的信中再次回忆了自己与派尔的相处，并且即将定期在他画室里学习：

每年的十一月中旬，派尔先生都住在查兹福德，然后冬天搬到威尔明顿，所以现在我们必须每个周六的晚上来上构图课。

除此之外，N. C. 还多次描述过自己上课时派尔先生所教授的内容和常见的创作题材。派尔还时常建议他的学生从自己的民族和生活中寻找灵感。他要求学生们在精神和艺术上进行艰苦的训练——将自己置身于时代艺术潮流中（在 20 世纪初期，这主要指创作西部绘画）。尽管彼时，二十岁出头的 N. C. 对"美国西部"并没有什么特别的印象，也不是土生土长的西部少年，但他通过

图 2　N. C. 怀斯，《在十月的路上（一个纳瓦霍家族）》
[*On the October Trail (A Navajo Family)*]

1907 年，布面油画，88.2cm × 74.2cm，布兰迪怀恩河艺术博物馆藏

个人训练发展出了一种独特的创作风格。相较于派尔的保守画风来说，N. C. 创作的历史故事画在风格上则显得大为不同——一种利用光影结构表现故事戏剧性的天赋（图 2）。他的画中时常暗示着一种粗犷的诙谐。并且，他将这种画风与观念教导给自己的儿女。

不得不说，N. C. 与派尔二人在艺术创作理念上极有默契。二人同样受到过霍尔拜因、贺加斯以及丢勒的木刻版画影响。对于派尔来说，一名真正的具有创造力的美国艺术家是从杂志与报刊插画起步的，而 N. C. 也对此大加赞同。以插画师的身份开启自己的艺术生涯并非什么不堪的事，并且，19 世纪的许多美国风景画大师如阿希尔·杜兰德 [Asher B. Durand, 1796–1886]、乔治·卡特林 [George Catlin,1796–1872]、温斯洛·霍默 [Winslow Homer, 1836–1910]、弗里德里克·雷明顿 [Frederic Remington, 1861–1909]、约翰·斯隆 [John Sloan, 1871–1951] 和威廉·格莱肯斯 [William Glackens,1870–1938] 都曾从事过插画职业。用派尔的话说，一名艺术家与插画家的本质区别并不在于他们的创作题材，而在于表现出的艺术水准，即"诠释文本而不是简单的配以说明性的图片"。[30] 如他所告诫自己学生的那般，真正关键的是"创造性艺术和模仿性艺术之间的区分"。受到美国实用主义 [American pragmatism] 思想的影响，他在教学时的观念尤其体现了对重复性创作的唾弃，并认为真正的画家首先需要具备创作"图画"，即为大众期刊创作插画的能力。[31] 这便要求将插画丰富的想象力、造

型能力和熟稔的技法有效结合起来，而 N. C. 作为他最为出色的学生，他的艺术天分不仅通过插画的构图、情节设置体现出来，插画创作同时也塑造着他作为一个艺术家的表达手段的敏感度。

自 19 世纪末，怀斯家族和派尔、布兰迪怀恩河、查兹福德均有着紧密的联系。他们不仅被视作当地的代表艺术家，这个小镇也成为怀斯家族艺术传统的灵感来源。虽然这种选择时常被抨击为对现实的逃避，但此种风格语言同时也成为独创性的，对于生活经验的呈现。

缅因州的夏日风景

怀斯最初以水彩画的创作开启个人艺术生涯，表现主题主要围绕新英格兰南部的缅因州风景。[32] 受到霍默、约翰·马林 [John Marin, 1870–1953] 和伯奇菲尔德的明显影响，怀斯在用色与笔触上与他们颇为相似，并且，他们都在专注于地域景观的同时不受制于自然的物理特征（图 3、4）。相比起线性的素描与蛋彩画创作，水彩画的笔触更迅即宽大，手法上也更自由。对怀斯来说，早期的水彩画并未被视作既已完成的作品，而成为即刻的速写，以把握自己对色感和光线的敏锐感受。相比于 20 世纪 40 年代中期后对于蛋彩的熟练掌控外，以水彩为媒介的创作仍占据怀斯作品几近半数的分量。

年过五旬的怀斯曾如此回忆："在我十八还是十九岁的时候，

图 3　温斯洛·霍默，《基韦斯特的渔船》[*Fishing Boats, Key West*]
————
1903 年，水彩，35.4cm × 55.2 cm，纽约大都会艺术博物馆藏

图 4　温斯洛·霍默，《百慕大的花园和平房》
[Flower Garden and Bungalow, Bermuda]

1899 年，水彩，35.4cm × 53.2 cm，纽约大都会艺术博物馆藏

我的父亲把一些在缅因州创作的水彩画给威廉姆·麦克白看，他拥有当时纽约唯一的一家专门展示美国绘画的画廊。"[33] 作为一名艺术家，怀斯身上似乎总带有一股忧郁、昏冥不定的诗人气质。他的双目充盈着缅因州、宾夕法尼亚州山丘海景的明媚阳光与新鲜空气，笔下的万物生灵却仿佛被抛掷到一个与世隔绝的岛屿，免去岁月的痕迹。尽管怀斯的声名在 20 世纪中叶的美国艺术界享有一席之地，这却多半出自他在处理死亡题材上的游刃有余。正是因此，他被一些激进的批评家们视为怀旧的乡土画家，永远只沉溺在个人多愁善感的回忆之中，而并未为艺术本身的形式、主题变革做出什么贡献。

"在缅因州的创作对我来说好比去到月球表面，我感到这里的事物都悬浮着，好像一阵风就能吹走。在缅因，似乎一切都在疾速地行进。宾夕法尼亚有一种实质性的根基潜藏于泥土和地表之下，而缅因州则都是腐坏的骨头和筋肉。对我来说，那才是这两个地方的差异所在。"[34] 通常，在一年的时间里，怀斯只能创作两到四幅蛋彩画，而所创作的水彩的数量却多达五十至一百张。对怀斯来说，水彩画迅即的笔触和明暗多变的色调成为他捕捉灵感的一种特殊视觉见证方式。即便是需要长时间绘制的蛋彩画，他也总是首先以水彩的方式将对象的状态描绘下来，而后再在此基础上完成画面细部的表现。在创作水彩的过程中，怀斯同样也在探索作品的形式特征——光影变幻和色调的组合布排。因而，

作为一种创作手段，水彩也成为他表达个人视觉经验和对生活的体验的重要媒介。

　　缅因州成为怀斯家族每逢夏日定期前往的度假地，在这里，N. C. 和五个子女能够切身感受海岸线的绵长和捕鱼人的日常生活，而基于地方风景所创作的水彩画也成为怀斯在 20 世纪 40 年代所创作的主要题材之一（如图 5《低潮》）。肆意自由的笔触掺杂着他对瞬即的生活体验的主观性表达。绵长的海岸、烈日曝晒下的沙滩和大海中的礁石等客体对象的特征逐渐开始随着艺术家个人视角的切换而产生全然不同的画面效果。美国意识流文学家威廉·福克纳曾说过，"往昔永远不会消逝，甚至，它并不曾成为一种过去"。如今所谓的"乡土"或"家园"的概念在怀斯的画中并非已经沉寂或消逝了的过往，而成为不断激发并塑造其对生活环境与个体特征的认知。这些认知被转化为了不同的意象，掺杂着他对于现时生活的经验与态度，反复在其画作中出现。由此我们也可推测出怀斯相对保守的绘画创作模式——他重复性地表现缅因州与查兹福德的风景与人物，最终阐发出基于生活经验本身的个人风格。如果说怀斯本人对于现实主义艺术有一种明确的态度的话，那么这种态度在他对于周身事物的细致观察、描绘中得到了最集中的展现。他就像是一个虔诚的信徒，这些主题、素材、风景在他的记忆里不断摄取养分，随之化为不竭的创作灵感，贯穿着他个人艺术生涯的始终。

图 5　安德鲁·怀斯，《低潮》[Low Tide]

1938 年，水彩，私人藏

在对待故土与自然的态度层面上，一个更为重要的元素是其对画面时空元素的整合。1971 年，美国艺术史学者、著名策展人理查德·麦克拉纳森 [Richard McLanathan] 就曾在展览《布兰迪怀恩河流派的遗产：霍华德·派尔，N. C. 怀斯，安德鲁·怀斯与詹姆斯·怀斯》[The Brandywine Heritage: Howard Pyle, N. C. Wyeth, Andrew Wyeth, James Wyeth] 的介绍前言中指出，怀斯与父亲 N. C. 和派尔体现出某种共性的对于时间的把控——怀斯并不直接描绘过去的历史事件，而是表现过去遗存至今的种种迹象。这不仅要求了对于瞬间的把控能力，也体现出怀斯对于特定地点环境的强烈感受，因为他对于场景的再现时常极为微观，极具选择性。[35] 这种图画语言后来逐渐演变为特定的符号，以基本的图画元素重构，加以微妙的区分，显露出不同的意涵。

故乡：查兹福德

1937 年，怀斯凭借表现缅因州海岸风景及日常劳作图景的水彩画在麦克白画廊展出时所取得的成功为他奠定了艺术生涯的开端，这不久便使这位新人在家乡——宾夕法尼亚州特拉华县的查兹福德声名大噪。数年里，他还在费城举办了数场展览，一度引起批评家们的密切关注。批评家们认为他将成为"一名有着卓越技巧的水彩画家"，注意到"他的作品自然而然地让人们将其与同时代最伟大的艺术家如约翰·萨金特和温斯洛·霍默进行比较"。[36]

紧接着，在 1939 年和 1941 年，怀斯接连在麦克白画廊举办了两场反响甚佳的水彩画展，而其中的一幅作品还被 1938 年惠特尼美术馆的年展选中，这是他的作品首次在公共博物馆亮相。

作为一位早慧的艺术家，早在 1935 年，他的天分和潜力已在当地得到认可和推崇。是年，他的作品和父亲、两位姐姐卡若琳、亨丽埃特一同参加了于费城艺术联盟举办的家族展览。[37] 童年时期，怀斯就展露出敏锐的感知力和观察力。怀着培养艺术家的抱负，N. C. 为五个孩子营造了浓厚的学习氛围——定期的家庭远足以贴近自然，博物馆参观以拉近他们与西方艺术大师的距离，塑造着作为艺术家的视觉敏锐度。作为伟大的插图艺术家，他通过杂志、报纸获得的收入更为整个家庭提供了稳定的经济来源。由于健康原因，怀斯最终只接受了不到两周的正式学院教育，父亲成为他绘画的启蒙老师，和两位画家姐姐共同进行艺术训练的时光更激发了他的天分。但另一方面，骨质问题也在一定程度上妨碍他与同龄人一样正常生活，多数时间里，他都孤独一人，却也有更充裕的时间面对自然和周身环境。即便被"一战"和大萧条的层层重围包裹，查兹福德相对自足的生活却仿佛为他规避了现实的贫瘠与苍白。

自 20 世纪 40 年代后，怀斯就保持着一腔描绘库尔纳农场后那片山丘的热忱，这片风景在他的许多画中都被赋予了见证者的身份，成为惯常性的表现元素，并在多变的观察视角之下以不同的面貌出现于画面之中。这时常令观者难以辨别，同时增加了画

面的迷幻性与恍若隔世之感。例如，在《雪丘》（图6）中，这片山丘即以一种俯瞰的角度呈现。其广袤无垠不断唤醒着怀斯对于过往的记忆——对那些伴随着他一生的重要的人与景的念想。所以，怀斯的作品不仅是具有审美价值的艺术创作，也是他个人记忆与当下生活片段的一种纪录式描绘。

马尔科姆·安德鲁斯在《风景与西方艺术》一书中曾指出，风景得以蕴含于艺术形式有两种主要途径：一方面自然可以被视作最原始的荒野，代表着其未被驯服的荒蛮的地质属性，脱离了艺术施加其上的再创造；另一方面，自然也可被看作是用以诠释理想的秩序与尽善尽美的形式的载体。[38] 这是一组互为对立，且互相补充的矛盾观点，在保留自然最为原初的地志特征的同时，希冀以艺术化的方式赋予其理想的观赏体验与视觉愉悦。早在19世纪80年代末，长期致力于美国自然风景与机械发展之间的关系研究的学者利奥·马克思 [Leo Marx] 便对美国风景历来所经历的语词与视觉图像两个层面上的含义转变清晰地指出，在《牛津英语词典》中，"风景"一词的意义被解释为"一种再现内陆自然风光的图像"，其最初于1603年在英语国家中出现。随之而来的是其所激发的艺术家们对于表现自然美与自然价值的广泛兴趣，以及对于自然风光的美的认知与切身感受。[39]

对于怀斯来说，他所描绘的宾夕法尼亚州的库尔纳农场更多地保留了自然作为荒野的存在与感知形式。如果风景意味着一种

图 6 《雪丘》[Snow Hill]
———
1989 年，蛋彩，121.9cm × 182.9cm，安德鲁·怀斯夫妇藏

田园牧歌式 [pastoral] 的生活与创作态度，那么这种态度并非怀斯一人的独创，而可以在更为广阔的诗歌文学传统中寻找到根源。

此外，在霍普的笔下，这种对于美国本土风景与美国精神的关注也得到了较为集中的体现。霍普并不否认欧洲现代艺术对美国的长远影响，并且呼吁艺术家们专注于自己眼下的生活。可以说，存在于 19 至 20 世纪美国风景画中蛮荒的虚无感本身成为其本土风景题材得以拥有独立视觉风格的基础。20 世纪 30 年代，巴黎仍雄心勃勃地燃烧着它作为现代艺术之都的最后一点余热，而"二战"后，海明威笔下那场流动的盛宴却要在战火的余烬与喧嚣中消散了。抽象表现主义开始展露锋芒。彼时，生长于纽约的艺术家们怀揣着一颗颗焦躁的雄心，与欧洲现代主义艺术运动进行着交错于时空、地域的持续对话。他们迫不及待地为前卫艺术创造新鲜的图式语汇，这尤其体现在超现实主义这个松散的阵营上。

1932 年，纽约举办了首次超现实主义艺术展，达利自此在美国赢得了可靠的声誉和经济来源。1948 年的惠特尼年展上，格林伯格 [Clement Greenberg, 1909–1994] 在提及怀斯时，将他视作美国年青一代的地方主义画家。[40] 然而，怀斯早期以美国海岸风景及乡村生活为母题的创作却与广泛意义上地方主义者易读的现实主义表现出一定程度的脱离，[41] 尽管在 40 年代前后，怀斯亦从欧洲文艺复兴时期的绘画手法中汲取灵感，但他并未一直恪守以叙事和再现性为基础的绘画方式，反而透露出耐人寻味的超现实元

素与抽象绘画的特征，而这正为我们理解"美国场景"术语下繁杂的现代艺术创作风格提供了一个特殊的视角与契机。

二　塑造"美国性"

　　学者旺达·科恩指出，20 世纪 60 年代，关于美国艺术的"美国性"[Americanism][42] 在艺术界工作者中便得到密集的研究和讨论。而以后来的艺术史观点看，在回溯两次世界大战之间的历史时，本土的艺术文化现象共同汇编成了广泛意义上的"美国世纪"，直至 20 世纪末年，学者仍不可避免地要借助于国别名称以将其自身的文化区别于欧洲传统，将艺术风格的历史诠释建立在不可动摇的对民族身份与文化的检视之上，希冀在平衡"美国的"与"现代的"两者之间寻找到潜在的可能性及其视觉表征。例如，芭芭拉·哈斯克尔 [Barbara Haskell] 曾撰写《美国世纪：1900–1950 年的艺术与文化》[*The American Century: Art and Culture, 1900–1950*]，科恩撰写的《伟大的美国事件：1915–1935 年的现代艺术与民族身份》[*The Great American Thing: Modern Art and National Identity, 1915–1935*] 也曾尝试对这一阶段的艺术风格进行定义，主要就美国艺术家在 20 世纪初期所受到的外来文化因素影响与其共同的、植根于本土的历史延续性两大方面做出阐释。如今来看，它们不仅代表了个人观点，也是其学科自身希望向读者传达的一种雄心和抱负。直至 40 年代——真正的美国世纪到来之前，罗斯福

政府自 30 年代初期开始资助的艺术项目对于美国现代艺术与民众及国家身份的关系所能够起到的文化与政治导向性才渐渐被驱离。

作为在 30 年代晚期至 40 年代早期成长起来的那代美国人，怀斯的青年时代经历着"一战"余波和经济大萧条 [The Great Depression] 的冲击。发端于垃圾箱画派 [Ashcan School] 的对于民族政治、社会及经济文化现象的集中关注暗示着热衷于形式元素的欧洲立体主义和表现主义在处理历史、生存问题上的怠惰和无力，与整个美国社会传统脱节。随着时间的推移，在对自身现代语汇的探索中，艺术家和策展人们努力将眼光投向本土的艺术传统，希求为复兴独属于美国的艺术文化寻找灵感和启示。而这一过程中显露出的模糊性和不确定性正是美国现代主义的重要特征。另一方面，为了躲避战乱，大批欧洲艺术史家移民至美国，丰富了美国艺术史的研究范围，本土学者不再局限于自己脚下的这片土地，而更多将眼界放宽至欧洲现代艺术，乃至中世纪时期的艺术面貌。[43]

在这个情形下，纵观美国现代主义早期的初创阶段，可以发现，写实的传统自美国独立战争后霍默对普通人民生活所怀揣的创作热情，伊肯斯以疏离的气质反思个体的内在精神，罗伯特·亨利 [Robert Henri, 1865–1929]、约翰·斯隆 [John Sloan, 1871–1951] 对纽约都市景象的记录式描绘，直到 20 年代以查尔斯·席勒为代表的"精确主义"[44]，逐渐于内在绵延出了现代写实主义的共同视觉品质，也构成了美国现代主义独有的样貌。霍普在纽约

的都市景观中探索着个体与周身环境的互动关系，席勒以精确主义者冷静中立的视角搜寻机械的秩序，传达对现代工业文明的热情和向往……无论画面样式如何异化，对于城市经验的关注和反思逐渐成为他们共同的母题经验。正是他们绘画中所传达出的这些共同母题与个体的社会生活经验使得艺术家作为个体变得可见，后来的学者们一再考察。

地方主义绘画的式微

尽管直至 20 世纪 40 年代，法国现代主义艺术的阵营仍占据着艺术界的主导话语权，但怀斯的父亲 N. C. 却有着自己独特的艺术观，教导子女们要在临摹大师的基础上创造具有个人风格的艺术作品。早在 1907 或 1908 年后，N. C. 已然有意识地疏远欧洲现代主义的创作手段，而以发扬具有独特美国经验和内涵的艺术语言为目标。[45] 他的插画职业和作为艺术家的兴趣常常驱使他去到波士顿、纽约、费城和华盛顿，但他发现城市生活并不能激发自己创作的灵感，于是最终扎根在这个 37 年里鲜有变化的查兹福德小镇上。1908 年，他不愿意放弃这个支撑家庭经济的插画家职业，他对为美国风光做插图的职责感一再促使他说服当时的杂志编辑，以求能够创作地域性的题材。

在更为现实的层面上，对于地方主义者来说，诚然，以寻常的生活片段为题，并赋予其深意与纪念性是创作的惯用手段，然而，

在 30 年代末，伴随着受到欧洲现代主义（尤其是立体主义 [Cubism] 和意大利未来主义 [Futurism]）启发，经过美国艺术家改造的现代艺术运动风靡社会，地方主义实则已愈发式微。作为当时地方主义流派的首要倡导者，托马斯·本顿自 1926 年风格成熟后直至 30 年代初期创作的地方景观尽管并不局限于地方视野，但也显示了一定程度的国家性质的宣传策略。这种创作热情大多来自 19 世纪的民粹主义 [Populism] 以及实证史学的代表丹纳 [Hippolyte A. Taine, 1828–1893]、马克思、弗里德里克·透纳 [Frederick J. Turner, 1861–1932] 和约翰·杜威 [John Dewey, 1859–1952][46] 等人的思想。[47] 对本顿来说，美国城乡所包含的个体梦想、劳动者的激情及其所勃发的生命能量都成为吸引他不断描绘地方景观的最重要动力。由此，他选择将注意力投放至普通人的生活模式和日常习俗，而不去关注开垦和人类活动对于土地、环境造成的破坏。他笔下的印第安纳州土地被转换为了更为宏大的国土领域的表现方式，如城乡地域和新兴发展的工业区等。而在以《今日美国》[America Today] 为题的一系列壁画中，尽管本顿的创作并非受托于联邦政府的艺术计划，但他笔下平实、易于大众理解的图画描绘成功勾勒出了劳动者辛勤耕作的状态，将观看的重心从形式转移到主题和内容上。这与他所曾声称的绘画理念基本一致——"如果主题可以决定形式，而这是一种明显的美国式主题，那么……无论技法手段取自何处，都终将实现一种美国式的形式语言"[48]。

同时，借由这种策略性的绘画手段，本顿也理想化地规避了 20 世纪二三十年代社会饥荒和经济大萧条对百姓生活所带来的负面影响。

在更广阔的艺术文化情境中看，当立体主义对色彩、线条等图像结构做出大胆的解构尝试时，以本顿为首的地方主义艺术家们对美国生活的关涉也渐渐丧失其对本土观众的吸引力，被外来的形式革新比压下去。当精确主义者以几何抽象形式调试出更为新颖、奇异的现代绘画语汇时，他们也在不断动摇着本土现实主义对写实传统的捍卫。对于渴望在画面中追忆并巩固美国本土艺术理念，寓之于一种优美、耐久的形式的社会现实主义者来说，他们迫切地想要在历史的迹象中寻找到值得效仿的先驱，却一再受到自我和时代浪潮之间错位的冲击，并被抛置到一种关于艺术家身份的群体焦虑中。面对此般境遇，他们中的许多人都回溯起往昔的经典风格。正如科恩指出的，本顿和雷吉纳德·马什 [Reginald Marsh，1898–1954] 转向格列柯 [El Greco，1541–1614]、丁托列托 [Jacopo Tintoretto，1518–1594] 和鲁本斯 [Peter Paul Rubens，1577–1640] 的巴洛克式表现手法，追求油彩的丰富度、笔触的质感和画面纵深感的塑造；怀斯父子则试图从丢勒、伦勃朗身上寻觅可能的手法与思路。地方主义的重要性不仅在于其对美国艺术特殊的形式贡献，更在于这个艺术家群体致力于创作一种公共的、易于社会大众所理解的艺术。

如果我们在此加以粗略地追溯怀斯早年曾临习的艺术传统，

不难发现，早在 19 世纪下半叶，以霍默、伊肯斯为代表的艺术家虽然未能完全摆脱英国的风景、肖像图式，但作品已经带有强烈的地方色彩，足以担当起美国艺术领衔人物的称号。其创作中既有戏剧性的现实主义，又有对客观境况的清醒认知，超越了民族主义和单一地域性的局限，真正将个体意识与现代性上升到了国家层面。而对怀斯来说，至 40 年代中期，关于如何在画面中处理个人对美国艺术的自我性的认识同样发生了微妙的转化：自哈德逊河画派承袭下来的带有史诗性质的自然母题逐渐转变为光影变幻的神秘感与其个人的超自然体验。这一个体对于周身环境的经验不断堆叠，逐步地塑造了他日后画中的情感表达方式，通过探索水彩、蛋彩画的绘画特性，怀斯有意识地抛却了既往的范式，将自己疏离于父亲插画家的狭窄面向，而以创造出个人艺术世界为目标。

然而事实却远非如想象的一帆风顺，尽管跟随插画家父亲学习，怀斯个人生涯早期创作的多数作品往往仅被视作寻常的美国乡村生活图景。这既不足以使他成为一个出色的个体艺术家，更无益于与惯例意义上的欧洲大师相提并论，倒是显露出陈陈相因的嫌疑。当他得知大家仅将自己视作一个如今所谓的"美国场景"画家，甚至只要求他扮演这个略显笨拙、拘谨的角色时，怀斯当即流露出了明显的失望和不屑："我的作品并不是要特别描绘这个国家，我知道大家都希望我做一个刻画美国风光 [American scene] 的美国画家，就像爱德华·霍普那样。但实际上，我已经创造了一个

自己的小天地——那才是我追求的。"[49] 尽管后来艺术史家们在界定霍普的个人风格时，常常指出他同样拒绝这类标签——霍普无意于以过度反映当下生活的方式歌颂这个国家，亦非仅仅局限于"美国场景"这个单纯的题材，而是在寻找一种内在的民族秉性与气质。1962 年，霍普明确地对这种将他标签化为一个描绘美国场景的画家的举动表露不满，"我不明白为什么我非要和'美国场景'挂钩，伊肯斯就没有带着这么一个标签。和大多数美国人一样，我的血液中混杂着不同的种族……尽管我跟随罗伯特·亨利学画，但我从不曾是垃圾箱画派的正式一员。这其中掺杂着一种政治立场，而我对此并不感兴趣"[50]。随后，他再次就美国场景绘画题材重申自己的观点："令我感到恼怒的是商业化了的美国场景绘画。我从不试图像本顿、库里和中西部地区的画家那样描绘美国。我认为他们让美国变得讽刺。一直以来我都想要做我自己。"[51] 霍普描绘了无数纽约城市生活的角角落落，但画中主体却更像是在出演一幕舞台剧，在艺术家个人的悲观情绪下，客体对象也带有了一种戏剧性的焦虑与压抑感，如《夜游者》（图 7）与《酒店房间》（图 8）等。

或许因为怀斯在故乡查兹福德小镇所创作的风景画时常表现荒夷落后的乡野之地，并多用晦暗的棕褐色，他的这种观察生活的态度也往往被当时的评论家认为是消极避世的。这便更与格林伯格口中的"媚俗艺术"显示出类似性。"怀斯可不只是一个插

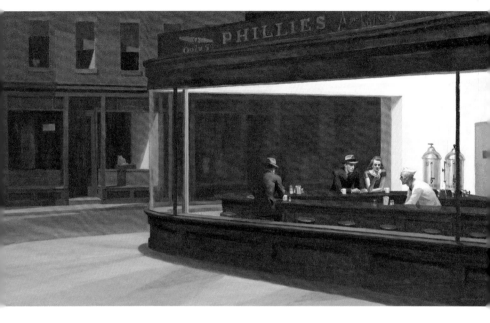

图 7　爱德华·霍普，《夜游者》[*Nighthawks*]

1942 年，布面油画，84.1cm × 152.4cm，芝加哥艺术学院藏

图 8　爱德华·霍普，《酒店房间》[*Hotel Room*]

1931 年，布面油画，152.4cm × 165.7cm，蒂森 – 博内米萨收藏基金会藏

图画家。"尽管霍文这么说，但在一些批评家眼里，怀斯确实配不上一个艺术家的名声。这种抨击确非毫无依据——早在童年时期，他在父亲的指导下以钢笔和铅笔敲开绘画的大门，线性素描是他写生必经的基础训练。在正式投入创作前，他总是要事先绘制好几稿草图，有时只是草率构图，有时又紧抓细节不放，细致地描摹一个盘子或是一只狗。对于怀斯来说，这种技法的限制十分严格，能否营造出一个自我的艺术世界是通过艺术家在作品中释放出的逼真效果产生的，缺失了真实，更勿谈其所延伸出的错觉感。父亲近乎专横的教育模式时常让怀斯感到难以反抗，备受压制。[52] 当怀斯的小儿子杰米同样遵循着这样的家庭教育传统，在其工作室里学习绘画时，他回忆道："我知道自己很迫切地想要成为一名画家，艺术在怀斯家族里极受重视，不是随意的消遣，因此我很早就开始了绘画训练。"[53]

探索蛋彩的特性

在地方主义试图于现代艺术的潮流激变中力挽形式语言的主体地位时，欧洲文艺复兴时期的画法被再度予以重视。本顿、马什、本·肖恩 [Ben Shahn，1898-1969]、查尔斯·席勒、彼得·赫德 [Peter Hurd，1904-1984] 以及怀斯父子都做出了这一选择，蛋彩画成为彼时最受欢迎的媒材之一。[54] 诚然蛋彩画不是一个新的载体，但怀斯借助它的表现特性创造了新的形式特征。传统更偏向于用以刻画

壁画和湿壁画的媒材，在怀斯的笔下借由水彩般充满节奏感的笔触，实现了一种几近抽象的细节表达。作为一种持久的绘画材料，对那些想要充分地掌握这一技术的艺术家来说，在时间和精力上都是一种挑战。这种精巧的绘画技艺在付诸实践前，首先需要花费极多的时间去反复练习，因而琴尼尼 [Cennino Cennini, ca. 1360–1427] 早在 14 世纪末、15 世纪初时成书的《艺匠手册》[Il libro dell'arte] 便着重探讨了板上绘画 [panel painting]、湿壁画 [fresco]、色料 [pigment]、素描 [drawing] 等一系列绘画技法。

拥有着一个艺术家的禀赋和自觉，怀斯未曾满足于 19 岁那年首场个展为他在当地赢得的名声，甚至开始厌恶父亲的商业头脑。它同样不满足于做一个别人口中的插画家。在那些人眼中，他不过是另一个诺曼·洛克威尔 [Norman Rockwell, 1894–1978]。[55] 在洛克威尔为杂志绘制的插图中，我们似乎难以通过人物面部的神情反思出现实的焦虑不安，他们脸部所自然流露出的满足与甜俗，将我们的注意力转移到一个个美国普通家庭的日常温馨，仿佛被剥去了时代的空壳和虚无，甚至就是跨越了时空的另一个我们。而怀斯却总是选择刻画幽暗的生活角落，将镜头对准个体瞬间眼神的迷离与彷徨，脉脉不语，难以言喻，却又余音绕梁。读怀斯的画，好比透过层层云雾去读霍桑、梅尔维尔，甚至是爱伦·坡。不过，就怀斯与洛克威尔两者在所受社会文化风潮暗示的形象化表达和对写实手法的偏重层面来说，显然，他们都突破了形式与内容、

意识形态与个人表达之间的界限，在个人经验与社会进程之间找到了中介性的诠释。

在怀斯早期的水彩画中，他已经开始关注到色彩的丰富度对于绘画空间形式感营造的重要性。水彩帮助他记录下瞬间的视觉经验，也赋予了他更迅速的创作速度和率性的笔触。从《海岸线》（图9），我们可以清晰地看出他与霍默1890年前后以缅因州的捕鱼题材创作的水彩画[56]——《缅因海岸》（图10）在笔触布排上的相似。夏日里，海岸线在阳光照射下所反射出的微妙色彩在画中一览无余，这不仅是一片蔚蓝的大海，仿佛还充斥着一层层海浪冲刷坚硬礁石后留下的气息。怀斯有效地吸收了霍默对于色彩的处理和水彩媒介表现出的特性，并营造了自然灵动的光线和气层。遵循着学院派的惯例和传统，年轻的怀斯在缅因州的创作总体上显露出他对人与自然关系的感知与理解，而对颂扬美国城市化进程采取冷漠的态度。当他凭借水彩画中轻松、自由的笔触为自己建立起一定的影响力后，他却开始思索，如何才能使媒材最大限度地适用于画面主题，负载个人情感。此时的怀斯对持续以水彩创作感到意兴阑珊，更无心于借机自我标榜。最终，水彩未能让他充分地体验到作为独立艺术家的责任感。后来，他回忆道："当时我不过是在一个十分肤浅的水准里徘徊，并且我产生了一种想要更亲近自然，追求更为深刻的艺术造诣的疯狂诉求。"[57]

图 9 　《海岸线》[*Shoreline*]

1938 年，水彩，45.1cm × 54.6cm，安德鲁·怀斯夫妇藏

图 10 温斯洛·霍默，《缅因海岸》[Maine Coast]

1896 年，布面油画，76.2cm × 101.6cm，纽约大都会艺术博物馆藏

这不免地要谈到他对蛋彩画创作的长时间投入。1940 年，当他和父亲一起去纽约看了借自意大利政府的那幅波提切利的《维纳斯的诞生》后，他难以克制地倾心于蛋彩画相较于油彩的黯淡效果。后来，他回忆起这次旅行，称其为他人生中的一个重大时刻，并声称，如果能让他见一见文艺复兴时期的老大师们，弗朗切斯卡当是第一人选。文艺复兴时期发展出的科学透视法和再现原则给予了艺术家最大限度还原视觉影像的可能性，甚至超过肉眼的可见范围。即便是圣经故事中的圣徒也能够借由极为细节化的刻画拥有世俗化的容貌和面相，达到更易于为大众所接受的效果。

丢勒的《野兔》[Young Hare] 是怀斯时常临摹的作品之一。怀斯学习了丢勒的干笔水彩画法[58]，在这种手法的运用下，怀斯静物画中的物象也变得可触可感。在对弗朗切斯卡、丢勒等人的临摹和学习中，他深信绘画——本质上虽只作为一个以供涂写的平面——的首要宗旨是营造三维空间的错觉，为观众打开一个通向画面之外的世界。

相较于油彩的特性，蛋彩画的特别之处在于其对画面细节描绘的呈现。它更适合于用以创作完成度较高的作品，而非速写式的写生或涂鸦。而且，蛋彩不像油彩一样可以一层层地反复叠加、覆盖，也不适合厚涂 [impasto]。真正的蛋彩画看起来应该就像蛋壳一样轻薄、光亮，即使久经时间的沉淀，看上去也依旧如同刚创作完一样崭新。这种视觉效果并不完全依赖于蛋黄，或是调色技法，

而更多在于创作所依赖的底层涂料。[59] 干燥的石灰板是蛋彩画最合适的创作底层，但是对于较小尺寸的架上绘画来说，应该在石膏涂层上创作，而无所谓是在布上 [canvas] 还是木板上 [panel] 画画。因此有些画家也研磨出了一套个人的绘画基底 [ground]。蛋彩不像水彩那样能够流动而渗透于画作表面，其色料中所混杂的稀少水分能够一点点地拼接起坚实的颜料层，牢牢地附着在石膏上，形成一个与基底合二为一的实质性的整体，这更有利于画作的长久保存。

对怀斯来说，实际上，转向蛋彩画创作不仅是一次借传统以求新的尝试，也是他对于自我艺术道路的首次摸索。在选择其作为主要表现媒介之后，这同样也限制了怀斯在个人绘画风格上做出大的改变，并且克制着他此前以水彩创作时所自由抒发的天性。这种画法对工作时长的严苛要求往往使怀斯在一年的时间里只能成功创作出一两幅一般尺寸的较好作品。它对细节的要求一定程度上限制了怀斯的天性，迫使他学会面对自己的模特，面对创作时自己对于对象的真实情感与其身处的环境的特点。"如果你真的热爱一个对象，并且你想通过刻画它表现内心的真切感受，那么你是不会满足于只画出脑海中的某个粗略印象的。"[60]这次选择也远不止是一个偶然的契机，还代表了怀斯对艺术本质的思考。

"美国场景"绘画中的隐喻

如果以 20 世纪 80 年代后所兴起的艺术社会史的眼光来看美国现代艺术，艺术创造从来不只是艺术家的专利与特权，而应被视作广泛的社会文化、政治、经济相互作用下形成的历史产物。总体而言，在美国现代主义早期这一大的身份框架下，旁生出了众多风格语汇与应运而生的思想观念，在时间的纵向维度上不断塑造、丰富，并巩固着美国艺术理念的延异。

对 以 托 马 斯·哈 特·本 顿 [Thomas Hart Benton, 1889–1975]、约 翰·斯 图 尔 特·库 里 [John Steuart Curry, 1897–1946] 和格兰特·伍德为首的美国地方主义画家来说，罗斯福政府引导的公共艺术计划 [Public Works of Art Project] 和 "联邦艺术计划" [Federal Art Project] 成为帮助宣扬自我身份与个人艺术风尚的良好渠道。从社会角度看，经济大萧条帮助孕育了围绕中产阶级和工人阶级进行描绘的视觉母题，催生出大量刻画现实生活的作品，具体表现在社会现实主义 [Social Realism] 对于社会贫困与政治偏见的关注上。这种偏向于写实主义的再现风格成为得以与社会政治相沟通的天然路径。例如，作为美国中西部地方主义者的代表，伍德《美国哥特式》（图 11）所描绘的乡村生活图景就暗示了杰斐逊主义下理想的美国文化与现实的错位。画面人物严肃的表情所渗透出的静穆与虔诚仿佛劝导观众重塑往昔严谨、勤勉的美国乡土精神，对抗于歌颂工业化、城市化的抽象

风格。而以本顿为首，关切国家政治的创作者则希冀通过对乡村生活的描绘，呼告彻底的社会变化。作为一个欲求以揭示本土历史和风土人情介入政治改革的艺术家，前文所提及的本顿《好莱坞》便是以日常劳作、休闲消遣等文化生活景象为母题，通过宏大的历史画般叙事手法展现理想农业景观中虚构的现实成分。这不仅带有他个人对于大萧条后经济模式复苏的展望，也透露出些微刻意营造的反讽意味。

通过对美国乡村自然与城市的图景描绘，多元的艺术思想和风格形式共同孕育了艺术家和观者眼中对于"美国场景"的定义：总体上他们认为，只要能够以写实再现的手法，集中反映美国文化生活及自然风光的图像都可被称为"美国场景"绘画。它逐渐成为广泛意义上对艺术现象的泛指，在一定程度上抛却了地域和种族的界限，转而对其所吸纳的欧洲艺术等多元传统呈现出开放的态度，而这与罗斯福政府主张，并大力宣扬的民族主义艺术的特点不谋而合，其绘画源头可追溯至第一代美国本土画家群体——19 世纪中叶的哈德逊河画派 [Hudson River School][61]。而 30 年代后直至抽象表现主义掌握主导话语权之前的这段历史，也随之成为美国艺术史中最具创造力的重要时段之一。

作为"一战"后于 20 年代出现的美国本土的第一个现代艺术运动——精确主义来说，通常认为，魔幻现实主义 [Magic Realism]、波普艺术和照相写实主义等流派受到了这一运动的影

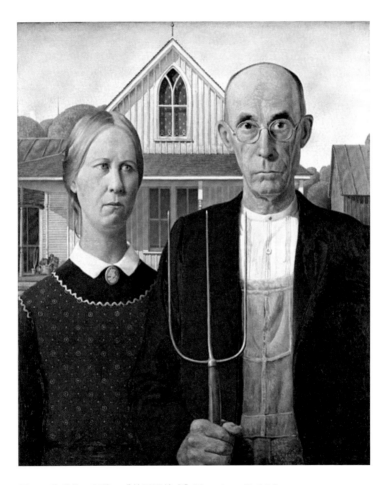

图 11 格兰特·伍德，《美国哥特式》[*American Gothic*]

1930 年，板上油彩，78cm × 65.3cm，芝加哥艺术学院藏

响。[62] 1953 年，《艺术新闻》的评论家亨利·麦克布莱德 [Henry McBride] 就曾推测，怀斯画面中对物体清晰边缘过于谨慎、克制的视觉处理也许受到了查尔斯·席勒 20 年代作品的影响。作为精确主义的核心人员，席勒兼具收藏家和艺术家的双重身份。他谨慎的性格更为其笔下的工业化建筑增添了几分理性的色彩。最常见的是席勒笔下的红色谷仓、白板房都带有欧洲立体主义者的视角。1939 年，MoMA 为席勒举办了一场大型个展《查尔斯·席勒：绘画、素描、照相》[Charles Sheeler: Paintings, Drawings, Photographs]，进一步折射出其建筑物整齐切割般的几何形制及背后的冷峻。在这次展览上，席勒还称，他发现，以极端写实手法创造出的绘画甚至可以拥有一种潜在的抽象结构。尽管怀斯从未看过这场展览，但我们仍然可以从他四五十年代创作的数幅作品中比较出两者颇为异曲同工的审美趣味，以及现代摄影的构图方式与抽象绘画的元素对怀斯作品的影响，这主要体现在他对门窗结构的表现上。这种结构表现同样也受到了摄影术的影响，而这离不开斯蒂格利茨画廊在 20 世纪初的美国艺术界所扮演的重要角色。

　　斯蒂格利茨画廊对美国摄影和绘画产生了非常深远的影响。当时，艺术家阿瑟·达夫、马斯登·哈特利、约翰·马林等人感到，摄影机所赋予人眼的特有的视觉真实性解放了绘画的现实主义，让他们有机会探索抽象风格。而查尔斯·席勒等精确主义者开始

模仿摄影捕捉对象时的精准性。学者旺达·科恩指出，精确主义主要以其画中坚硬的边缘线、整洁的画布表面和冷调的色彩著称，并通常被视作机械化和机械时代[machine age]的理想表达范式。[63]其他画家如奥基芙和帕特里克·亨利·布鲁斯，则寻求将局部特写与抽象的构图相结合。[64]然而，尽管怀斯曾与席勒表现出相似的审美趣味，其画面中却从未出现过机器，而是选择刻意去隐匿眼下这个理性的工业化社会，赋予日常生活以恒久的视觉品质。这种存在于其作品中的主题与手法之间的张力，或者说，使得怀斯的写实绘画有别于其他美国地方主义者对于自然与城市经验的场景化描绘的核心，便是他抽离于纯粹审美趣味之外对于现代生活所抱持的态度，以及对所处环境的审视和密切观察。他将自己的情绪冲动转译到作品中，塑造了一种基于画面本身，却又能够准确传达给观众的情感色彩。

在查尔斯·席勒的笔下，纽约时下都市的建筑空间转变为了精巧细微的绘画结构。而怀斯《冷却棚》（图12）中，通过对空间内部及界限的调控，他让窗户和门成为视觉焦点，并使之成为一个画内的"阈"[shreshold]。也许我们可以说，席勒和怀斯都曾热衷于表现建筑物的物理结构，然而，席勒更着意于空间秩序的构建，而怀斯却给观众留下了"窥视"的余地，将观者牵拉到一个画外的世界。这种有意识塑造的客体对象与画面的突兀或个椋，以及画面内外空间界限的模糊，随着时间的推移也逐渐内化为怀

斯个人寄寓情绪的隐秘方式。

至抽象表现主义在美国艺术界全面兴盛后，此时的怀斯，也带着他对形式的探索，开始向波洛克和弗朗兹·克莱因 [Franz Kline，1910-1962] 学习，在现代主义的主流风格与母题下显露出个人的审美取向。如今看来，这与席勒在其个展上所曾声称的理念颇为类似。然而，怀斯在吸收这些表现手法的同时，更多地保留了现实主义的特征，保留了作为客观物存在的对象及其本身暗示的源自生活经验的内涵与情节，并进一步赋予其个人记忆与情感的诠释。虽然在他艺术风格日臻成熟之后，这种个人的艺术气质和审美偏向往往被其过于冷峻的视角和纯熟的技巧所遮蔽，而被挤压到更为私隐的图画空间内部，逐渐演化为一种朦胧隐晦隐喻特质。

可以说，美国艺术中的"美国性" [Americanness] 并不限于特定的母题，而更是三四十年代，中西部地方艺术家们创作状态的一种描述。作为美国性的一种可视化表现，"美国场景"绘画成为一类较为宽泛的、综合性的题材种类。作为由地方主义和城市现实主义两大支流汇聚而成的本土艺术，这个团体的艺术家在政治立场上各持有不尽相同的立场。

行文至此不难发现，怀斯不仅是一个地方画家，同时也是一个美国场景画家。首先，他和地方主义者流露出某种共通的，借助乡郊景观以传达个人艺术理念的创作态度；其次，他在漫长的

图 12 《冷却棚》[*Cooling Shed*]

1953 年，蛋彩，62.9cm × 31.4cm，费城艺术博物馆藏

艺术生涯中不仅刻画周围最为熟悉的对象，并且保留了人物和风景最为原初的特征，并依此发展出了一套较为完善的新英格兰南部的地域性作品；最后，这种地域特性同时也可以被看作是从属于民族性、国家性的艺术范畴的。他以当地居民的寻常生活方式和个体的历史、生命体验完成了一次次对美国艺术的补充和多维度诠释。这种诠释贯穿他的艺术生涯始终，而非仅仅停留在地方主义群体用以展示社会洞察力，参与到社会政治讨论的绘画性策略上。

多元性成为理解怀斯作品的关键。他笔下的个体和生活细节被放置在公共的空间里，却推动着私人的叙事情节发展；他笔下的女性裸体符合我们一贯的对于传统、美、理想的界定标准，却引发对于性别和观看权力的思考。这种图像的歧义性本身（主要是通过重构不同方位的视角）成为怀斯质问生活的现实性的方式，并成为一种个人生命观的隐喻。

怀斯对故土的热爱事实上同样也暗示了他对于生活本身的理解。如果说地方性可以诠释他本人对于 20 世纪美国风景画所做出的创新，那个词同样也预示了他此后漫长的艺术生涯相对受限的世界观。这种相对含糊的、立场不明的个人态度暗含在怀斯的画中，使他既不像激进的先锋派艺术家一样，力求绘画形式和手段的革新，也不像守旧的插画家那样，一味地固守19 世纪受英国肖像画模式强烈影响的托马斯·伊肯斯那班人马

发展来的写实模式。因此，在 20 世纪现代主义艺术纷繁多样的面目下来看，怀斯更多地处于一个"灰色地带"，而正是这种表意不清的个人创作主张，使他在当时的许多批评家眼里成为一个不讨喜的角色。

三 以写实绘就现实主义

一个语境的生成

当"现实主义"被中国的艺术家们和学者所接受并转化为特定的风格概念时，其意义仍然是含混不清的。要想说明写实、写实艺术与现实主义这三个概念的关系，首先有必要回溯 19 世纪以库尔贝为首倡导的法国现实主义绘画。1971 年，艺术史家琳达·诺克林撰写《现实主义》[Realism] 一书，围绕 19 世纪的法国文学、艺术领域所曾出现的代表性风潮和作品对"现实主义"一词的来源做出了详尽的解释。她指出，造成 realism 一词本身理解误区的根源，在于它与"现实"[reality] 这个概念之间模糊不清的关系。[65] 现实的定义本身难以被具象化地呈现于不同文本和艺术作品中，艺术家本人与观众对于特定历史时空下现实条件的理解也千差万别，这便进一步模糊了作为特定事件的现实的形态。在这种条件下，随着其画面内涵的不断衍生，现实主义艺术的呈现方式也随之丰富起来。

其次，现实主义也可以是绘画精神性的代名词。它成为艺术家寄托个人审美情感的外化形式，相比起对造型结构的精准传达，其背后隐含的更为深层的意图在于试图描摹对象秉性与气质的尝试。20 世纪初，国内对于"写实主义"与"现实主义"词语的

使用看似是名词意涵的转译与再定义，在思想层面上却呈现出一种观念史的转换，为我们结合 1949 年后总体的艺术现象，再次反思怀斯之于中国乡土现实主义画家所广为接受的缘由提供了重要的参考。

在国内，"现实主义"被赋予了更多的社会含义。20 世纪初，徐悲鸿以美术革命式的宣言强调绘画的写实性，以弥补当时国画较之于西方写实绘画在形式上的不足。作为表现手法，它更接近于左拉提出的自然主义。20 世纪 80 年代，对艺术的形式美、艺术家自我表现等问题的理论批评局面再度活跃起来，许多理论家各抒己见。例如，胡德智提出"现实主义"与"现实主义精神"的区分，前者为艺术流派，后者为认识论内容[66]；邵大箴认为"现实主义"有创作方法和表现方法之分，前者倾向于反映真实生活，后者则偏指作为手法的"写实主义"[67]；钱海源指出，凡是反映生活的美术都是"现实主义美术"[68]；后来，栗宪庭有感于五六十年代照搬苏联美术创作模式带来的弊病，专门针对这一论题向当代艺术界两度宣称"现实主义不是唯一正确的途径"，强调现实主义只是以写实手法，按现实本样加以典型化的创作方法。[69]此外，从语义学的方面进行界定，吴甲丰将 Realism 一词划分为如实描绘的技法意义、一定时期的文艺潮流（发生于 18 至 19 世纪崇尚描写现实生活的作品）、一定历史时期的文艺流派（"写实派"或"现实主义"）、创作方法及文艺批评用语这五类词义。[70]

美国学者布洛克 [H.Gene Blocker] 在《现代艺术哲学》一书中曾指出，对"写实"概念的理解呈现出两种倾向："一种是必须服从外部世界，与外部世界保持一致的'他治'的观点；二是必须服从一件优秀作品的内在需要的自治观点。"[71] 前者要求以视觉真实为目标，在确保客观再现之准确性的同时也为纯粹的自然主义留下了生长的空间；而后者更强调艺术家对于已建立起的良好范式的模仿，并掺杂着不同程度的个性因素。

因而，伴随着对艺术与实在的关系这一核心话题的回应，理论家们申明着各自的美学理想，而这同时也关乎着艺术家的责任和使命。直到 19 世纪，现实主义与自然主义 [naturalism] 从未在视觉艺术中成为一种风格运动，而更多是作为一种描述性的概念，以及一种艺术史与艺术批评互用的判断杰作的标准。基于这种审美愉悦，基于客观现实加以描摹的现实主义艺术逐渐成为价值判断的信条之一。纵使艺术化地复现视觉真实希望渺茫，这个词本身暗示了自然所具有的独立价值，及人对待自然的态度。正如赫伯特·里德 [Hebert Reed] 在其专著《现代绘画简史》[*A Concise History of Modern Painting*] 中论述美国抽象表现主义时所指出的："我们应该区别客观性和'现实主义'，后者是一个美学理想，不过通常只是有着社会主义和人文主义同情的艺术家们的理想……这是一种不带有任何艺术价值的理论性的物质视觉幻觉说。"[72] 作为一类对当下现实生活抱持忠实态度的群体，写实主义者遵奉亲

眼所见，这不仅是视觉的忠诚，也暗示了对当下的关切。[73]

　　而在面对怀斯 20 世纪三四十年代的作品时，尽管我们在前文中已就其潜在的现代绘画因素做出分析，论及其画中的反再现性特质，但仍不可否认，写实性的细节刻画和现实主义式对待当下环境的态度始终是理解怀斯最为重要的基础。在他对蛋彩画的不断探索中，怀斯赋予绘画媒介以深度和质感，通过媒介还原视觉真实感，并愈发沉入对细节的偏执追求中。怀斯本人曾将其这种一笔一笔堆叠局部细节的创作状态描述为"像层层缠绕、交织的蚕茧一样密不透风，甚至，这就是孤独的感觉"，又或是"类似于一个埃及木乃伊"[74]。对怀斯来说，描绘一片草地就像是编织妻子贝奇的毛衣或挂毯。他近乎苛求地审视自我的创作状态，努力在画面中创造属于自己的秩序。终于，在 20 世纪 40 年代晚期，怀斯终于形成了令自己较为满意的语言模式，正如斯坦福大学教授库斯比特所曾指出的———种明显且强烈的"陌生化"[strangeness] 特质。[75]

视觉真实感

　　文学与绘画传统中的现实主义与客观现实之间的关系，本质上是描绘与被描绘的物象之间的联系。这组关系暗示了一个前提，即纯粹的模仿 [imitation] 活动难以与实际的客体实在相等同。除此之外，这种再现性自身发展出了一套有逻辑的视觉机制和图像惯例传统，进而随之衍发出不同的观念体系，规范着后来人的认知习俗。

自柏拉图将客观现实视作真理的仿像之后，现实世界在一定程度上成为绝对真理的附庸，只扮演着一个表象角色。而在历史学家的眼里，复杂的客观现实从来不只是人眼所见，更关系到心灵和思想。例如，黑格尔认为，真正的现实存在超越于瞬时的感官体验和我们平常所见的物体，只有本就借助于自身得以存在的物象才是真实的……艺术在表象和衰颓的世界二者间凿出了一个难以凝视的深渊……另一方面，对象的实在客体又为其呈现出的表象粉饰上了一种更高层级的、源于思想和心灵的精神法则……因此艺术在其不断试错的过程中，逐渐拥有了一种更高级别的现实性和存在感，这远非对日常生活的局部描摹所能涵盖的。

然而，现实主义的创作手段本身又暗示了其与当下现实之间所存在的相对恒定的依附关系。艺术家在表现对象时，只要他的风格最终仍被认定是现实主义的，他便不能超出普遍性的对于现实的客观认知范畴。或许也正是出于这一原因，依托于可见现实瞬间的视觉机制与认知体验时常被狭隘地理解为只能在特定的时空条件下得到解释，进而在解读作品时产生不同程度的预设。这便为理解作为风格与历史现象的现实主义增添了一层屏障。因为这种偏颇首先默许了这样一种情况，即存在某种纯粹的、独立于历史的瞬间真实性，而艺术家的首要创作动机是表现这个单一的现实维度。但显然，这种脱离于时空限制的纯然现实经验并不成立。此外，在视觉规范的建立上，艺术家也几乎不可能做到完全忠实

于自然。贡布里希在《艺术与错觉》中就曾关键性地指出"图式 – 矫正"的概念，以说明艺术家自我在转录现实对象时，于创作过程中掺杂进个人所接受的艺术传统及观察方式的必然性和无意识性。

如此看来，辗转于是否存在绝对的基于现实的视觉描摹这个议题并不能帮助解决关于视觉真实感的发端问题。更需要思考的问题是，艺术家本人是如何看待这些既往的艺术传统和绘画范式的，他对于现实的态度又如何借由绘画形式与主题的媒介得以传达。以怀斯为例，他对于时间空间的认识并不全然建立在真实的事件基础上，而建立在个人化的，对于时间的现代生活体验上。

如果说安迪·沃霍尔是以大众文化和图像复制技术折射出了艺术哲学的宏大命题，抛出了何为艺术、艺术有无高雅与流行之分的问题，那么怀斯则是以多元的形式手段，融现代的现实主义与古典的蛋彩画创作手段为一体，最终在都市生活急剧工业化、理性化的进程中为我们保留了为多数人所抛却的质朴生活。在怀斯的画中，我们难以看到任何未来发展的迹象，似乎一切都早已被预先设定，不仅如此，我们也难以从画面细节中看到他此后艺术风格所可能延展出的轨迹，因为他笔下的几乎一切都拥有极高的完成度和视觉逼真性。简言之，没有什么能够激起观众的好奇心了，这不是绘画，而是图画，甚至在一定程度上成为以图画媒介加以表现的被定格了的影像。以摄影师格雷戈里·克鲁森 [Gregory Crewdson, 1962–] 基于霍普研究的疏离美学角度来说，这种画面效果也可以

被定义为电影的单帧画面。一方面，画面中出现的框架赋予了特定情节以微妙、难以发觉的戏剧性；另一方面，被表现的瞬间因其艰涩的情感暗示，将观众的注意力转移到画外的现实体验。

有趣的是，对于现实主义风格的理解还需要凭借对抽象的理解来支撑。在 20 世纪美国现代艺术的框架下来看，"抽象"可能是现代主义最富有启发性的观念产物。抽象绘画对于我们理解现代绘画是如此的重要，自 1911 年以来，康定斯基、莱热、皮卡比亚 [Francis Picabia] 等人的艺术作品很大程度上主宰了我们对于"抽象"一词的基本认识。毋庸置疑，在当时，伴随着抽象绘画被予以广泛关注的，是他们作品中所流露出的强烈革新精神。这种激进、新鲜的创作手段使得可辨别的描摹主题、对象被消解。同时，抽象也不再是艺术家个人的独立创造，而成为一种交叉、绵延于欧美大陆之间的互动性概念。仅仅五年之内，抽象艺术家的团体就得到了相当程度的壮大，诸如阿瑟·达夫、马森·哈特利 [Marsden Hartley]、保罗·克利、马列维奇、皮耶特·蒙德里安，直到 20 世纪中叶的德国艺术家汉斯·里希特 [Hans Richter, 1888-1976] 等，都列属于这个综合性的绘画团体。

在博物馆策展人眼里，抽象不仅是一种艺术层面的手段，还成为基于当下，富有危机意识的创作回应。以抽象绘画为目标，可以实现现代艺术的变革。以纽约现代艺术博物馆于 2012 至 2013 年筹办的重要展览《创造抽象：1910-1925，一个激进的观念如

何改变了现代艺术》[Inventing Abstraction: 1910–1925, How A Radical Idea Changed Modern Art] 为例，抽象之所以成为一个激进的观念，在于它超越了特定媒介的限制，并在随后迅速地成为一种全球性的创作趋势。

1936 年，美国形式主义艺术史家、博物馆策展人阿尔弗雷德·巴尔曾指出彼时抽象艺术的两大主要来源与传统，大体上，巴尔认为，系统的抽象绘画理论在西方可追溯至康定斯基和蒙德里安，直至抽象表现主义画派的落幕，其所延续的创作方法是尽可能地消减绘画主题与叙事元素，将艺术表达落实到线条和色彩等纯形式元素中。[76] 此后，同为形式主义艺术史家的迈耶·夏皮罗针对巴尔对写实与抽象艺术的逻辑对立指出，巴尔的一些看法是片面的，并且建立在一种错误的再现观上。夏皮罗认为，并不存在一种完全被动的，"照相式"的创作模式。这通过印象主义的作品就可以切实地证明——艺术家在画布上对物象的布排，无论它们最终被呈现出多精微的形式，都首先需要针对具体的图像表现内容进行一定程度的价值预估和判断，而后才是怎么画的问题。[77] 夏皮罗还指出，另一方面，并不存在所谓的不受制于经验的"纯艺术"[pure art]，所有的幻想和形式建构，即便是信手涂鸦，也是由经验和非美学层面的关切组成的。印象主义的绘画可以同时被视作是照相式的和幻想的，这当由特殊的观察视角所决定。[78] 夏皮罗还指出了抽象艺术家眼中狭义的绘画观，认为他们误将庸

俗化了的 19 世纪批评视作普适性的评判标准，而这种立场有时对其自身所奉为圭臬的现实主义绘画来说也是削足适履。现代主义作品的先锋性并不十分必要地以非具象的艺术形式元素呈现出来。在 19 世纪末 20 世纪初的历史转折点，艺术创作的模式远非具象、非具象或是抽象与写实的二元对立可以粗浅划分的。换言之，单纯的风格分析并不足以凸显出艺术家本人在作品中所曾投射出的对于特定社会、文化情境的反思。

于是，这便引申到了一个更为细腻的、关乎艺术家个人生活方式和心理状态的问题。

第二章

重塑边界：
一个现代"索居者"

"诗意的现实主义者"

《克里斯蒂娜的世界》，1948

一种疏离：怀斯与爱德华·霍普

1952 年，劳森伯格 [Harold Rosenberg] 曾指出："许多画家曾经是'马克思主义者'（WPA 成员、[美国] 艺术家代表大会 [artists congresses][79]）——他们一度试图描绘社会。其他人则竭力表现'[大写的] 艺术'（立体主义、后印象主义）——这些努力最后都指向同一个目标……重大时刻真正来临的时候，是决定去绘画的时候……只是去画。画布上的姿势象征着自由，一种从价值——政治的、美学的、道德的层面解脱出来的自由。"[80]

本节无意将个体创作的偶发性与现代社会发展的必然规律视为截然对立的正反面，而是意图以社会进程下个体的生活经验说明潜藏在怀斯画面空间中叙述性的悖论。而作为在 20 世纪中叶声名显赫的艺术家，这种悖论化的呈现依托于现代化的社会进程得以阐发和理解，还与有关民族性的议题不可剥离。在怀斯笔下，绘画不再是为了够到一个美学高度和形式感的平衡，而通过视觉的逼仄强化了存在于现实与历史、生命经验之间的其他关联。这种关联性成为他艺术创作的主要关注点。举例来说，死亡与生命、现实主义传统与现代性体验、写实与抽象之间的界限被模糊化，而呈现为某种中间的、互动与共生的状态，并相互转化。这也是

为什么乍看之下，我们难以从怀斯的画面中发现特定的地点和时间轨迹，并且不依赖于特定的时空条件也依旧能够被画面描绘的情节感染，产生共鸣。

一 "诗意的现实主义者"

对怀斯来说，万物和土地互相依存的关系，个体生命在自然面前的脆弱性是构成所谓的美国式经验的最基本元素，但是这种脆弱性并非是为了突出自然所与生俱来的神性力量，而是要凸显对个体遭遇的密切观察。自然生活环境塑造着个体性格特质，人的生死最终也被纳入自然的更生迭代中，二者不可分割。在他对库尔纳夫妇及其附近农场的作品如《春耕》（图 13）、《在库尔纳夫妇家的夜晚》（图 14）中，这种互相衍生的关系得到了强烈的暗示。"我画《春耕》是因为我被库尔纳谷仓里各种各样的声音所吸引了。一天，我突然开始注意到这地方的涓涓细流。我走进那个库尔纳夫妇用来储存牛奶和清洗东西的屋子，而这儿水管里流的就是山丘上那股源源不断的泉水。而墙上挂着的金属水桶产生的摩擦声也深深吸引着我……此前有一阵子，在这幅画的习稿里，我将库尔纳夫人也画了进去，但现在，她的存在与否变得不重要了。更重要的是从这幅画里所感受到的窗外的寒冬，与源源不断地从身后那片山丘上流淌下来的泉水。我能听到的不只是水流声，还有整个自然的生生不息。"[81] 尽管"诗意"是广泛被用来形容怀斯绘画风格的一个词，但本章意图挖掘怀斯的诗意性所可能具有的新的理解与阐释维度。

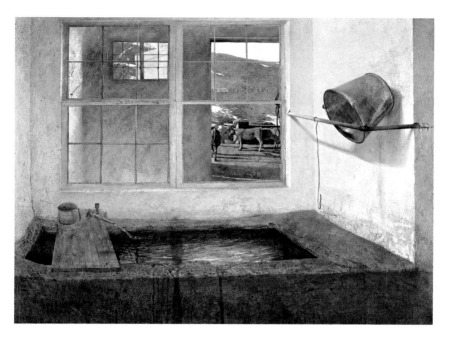

图 13 　《春耕》[*Spring Fed*]

1967 年，蛋彩，69.9cm × 100.3cm，W. D. 维斯夫妇藏

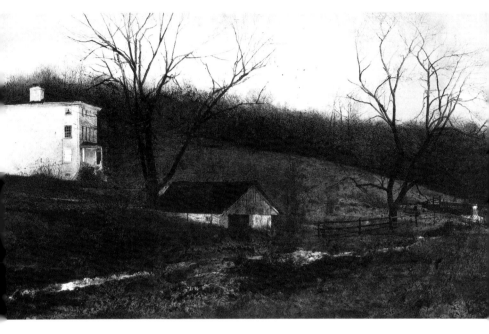

图 14 　《在库尔纳夫妇家的夜晚》[Evening at Kuerners]

1970 年，干笔水彩，64.8cm × 75.6cm，安德鲁·怀斯夫妇藏

此外，诗意或许还为怀斯的具象写实风格增添了一分浪漫主义的倾向。追溯起来，怀斯早期水彩画和自画像仍具有浪漫主义的倾向，而从前文的叙述中可以发现，他的艺术生涯初期所创作的水彩习作在笔触的表现上还体现出类似于印象主义的视觉感知方式与色彩调和力。吸引我们不断去看画的原因并不直接源于散落着的一双空靴所可能具有的隐喻性，而是鞋底的泥土和鞋身雨水冲刷过的印痕。怀斯在事无巨细地保留客观物象精确度的同时，也有意识地模糊了特定的时空逻辑。然而，若从写实的细节丰富程度来说，怀斯对画面细节的把控甚至超越了摄影所能捕捉到的瞬间真实性。影像有时能够带给观众以窥视的角度，而绘画能保留对象本身的气质秉性，让观众从一道道笔触中看出艺术家的创作状态。怀斯则在摄影与绘画两者之间做了折中的选择，使画面能够传达出强烈的逼真性，将视觉层面的再现近乎最大化地服务于其个人对于特定情节性的调控。这直到他晚年创作的作品《五旬节》（图 15）中亦可见得。

诗意不仅是一种基于审美愉悦的感官描述，也是艺术家本人与其环境之间的一种关系。这种关系通常是模糊且不确定的，有时难以用确凿的语言进行传达和描述。如美国艺术史学者马修・巴杰尔 [Matthew Baigell] 早在 20 世纪初，以斯蒂格列茨的艺术圈为个案，考察美国风景画与其国别身份之间的关系时所曾指出的，无论艺术家个体之间的主张与立场如何分化、对立，在 20 世纪

图 15 《五旬节》[Pentecost]

1989 年，蛋彩，52.7cm × 77.8cm，安德鲁·怀斯夫妇藏

二三十年代甚至之后长达三四十年的时间里，在追寻美国艺术自身的特质时，艺术家们最基本的诉求，都是在对地方性景观的感知基础上建立起一种国别性的艺术，并希冀借由这种形成中的艺术模式尽可能真诚、自觉地回应当下的社会境遇。[82] 也就是说，在审查自身与风景所可能携带、传达的多种文化意涵之间关系时，艺术家同时也在定义着自己的特有身份。因此，第一章中所讨论的自然与城市景观不仅作为相对独立的视觉命题和范畴存在，这种个人与时代景观之间的关系实际上被赋予了个人和民族的双重诉求。艺术家所作出的创造不仅被视作一次次天赋性的个体尝试，也成为民族艺术的有机构成。好比以毕加索、马蒂斯、达利为代表的欧洲现代主义艺术对查尔斯 · 德穆斯 [Charles Demuth, 1883–1935] 的精确主义绘画和阿瑟 · 达夫 [Arthur Dove, 1880–1946] 的交响乐绘画的影响一样。

20 世纪中叶，怀斯还和杰克逊 · 波洛克同被视作美国影响力最大的两名艺术家。他笔下的静物形象斑驳、陈旧，仿佛已然成为岁月的亲历者，让观者联想起久已消逝了的过往。这种视觉属性构成了画面真实性的一个重要维度，使物象得以超越画面本身所表现出的时空条件，创造逼真性。作为一名现代艺术家，怀斯的创造性在于，他将日常生活的琐碎事件成功提炼为一个个具有代表性的瞬间动态，如他最为知名的《克里斯蒂娜的世界》，就自然地表现了残疾的克里斯蒂娜挣扎着支撑着手肘，努力向前挪

动身躯的姿态。绘画不再单纯地屈从于做图解现实的附庸，而独立地构成了一种统一于画面内部的视觉表现力。

在怀斯逝世十多年后，如今看来，怀斯本人疏离、清苦的个性似乎是不证自明的。若是去回看下 1976 年的《华盛顿周报》，会发现版面上醒目的标题与今并无太大的差别——《安德鲁·怀斯：一种忧郁而晦暗的笔触》（图 16）。但若是相比起叼着根烟总是闷闷不乐的波洛克，怀斯则显得含蓄得多，虽然这并不代表他本人不曾熟谙那些所谓现代绘画的门道。恰恰相反，怀斯作品表面咄咄逼人的具象氛围是他对绘画节奏、韵律、情绪，一切难以用言语道明的抽象性格的主观整合。这股暗流和他的技法一道，在 20 世纪中叶美国一个叫作查兹福德的小镇和缅因州的海岸风景中得到最大化的呈现，在这特定的时空条件下汇聚，最终越过了具象与抽象的简单对比。而除去从具象与否的二元对立层面来简单分类、概括怀斯的绘画风格以外，更为迫切和关键的议题是，他如何调动观众的感官，将现实生活的庸常性和寻常的物象视觉化地表现出来。

父亲 N. C. 曾不止一次地向怀斯提及亨利·大卫·梭罗 [Henry David Thoreau，1817–1862] 对其家族教育传统的影响。N. C. 将梭罗视为一位伟大的哲学家，熟读他的家庭书信，这种观念也潜移默化地影响了他的子女的生活态度。"这些信字里行间充斥着真挚的悲情，不是出于忧郁的文风，而是因为细腻诚挚的情感。"[83] 1911 年 10 月，N. C. 在写给妻子的信中说道："我怀着

Andrew Wyeth: A Grim And Melancholy Brush: Andrew Wyeth: A Melancholy Brush
By Paul Richard
The Washington Post (1974-Current file); Oct 20, 1976;
ProQuest Historical Newspapers: The Washington Post
pg. D1

Andrew Wyeth: A Grim And Melancholy Brush

By Paul Richard

NEW YORK—Andrew Wyeth, the American realist whose moody views of rural life have made him hugely famous, has been given a one-man show by the Metropolitan Museum of Art. The most surprising thing about it is that it is surprising. Before "Two Worlds of Andrew Wyeth," the largest show the Metropolitan has given a living painter, old assumptions fall.

Though championed by traditionalists, and just as often scorned by fans of modern painting, Wyeth, first of all, is no reactionary realist battling abstract art. In many of his pictures of weathered wood and dying grass he skillfully manipulates abstract art's conventions—the rigid grid, the action painter's gesture, the open color field.

He pours and spatters paint. He is not, despite his reputation, a slave to picky detail. He indicates, he edits, he summarizes broadly. Look at the upper right hand corner of his picture called "The German." In passages his paintings look modern, almost chic.

Secondly, he is not sweet, or tender... bucolic. There are 303 pictures here—of the Kuerner family farm near Chadd's Ford, Pa., and of the Ol... ... the painter has haunted for decades—

and in almost all of them one finds some dark allusion to menace, rot or death. His pictures are not saccharine. There is something really morbid about Andrew Wyeth's art.

And there is something creepy about the differences of opinion Wyeth's works provoke.

For example, Thomas P. F. Hoving, the Metropolitan's director, and Henry Geldzahler, his well-known curator of 20th-century art, are not speaking to one another. After Geldzahler (who asked to do the exhibition, then saw the work and changed his mind) asked to be relieved, an irritated Hoving did the show himself.

Wyeth is no stranger to such disagreements. His divided public tends to use him as either whipping boy or club.

Wyeth does see very clearly, there is no doubt of that, and he is a master of his media (pencil, watercolor, tempera), but the bitterness that hovers round him is not entirely surprising.

He is not a happy painter. He seems to have spent 20 years wandering in a mood of melancholy gloom.

Fans of gothic novels, horror films ... the melange Wyeth conjures as mixed everywhere with fear.

See WYETH, D3, Col. 1

At left is "Karl," painted in tempera, in 1948.

图 16 　《安德鲁·怀斯：一种忧郁而晦暗的笔触》

载《华盛顿周报》，1976 年

极大的兴趣阅读了弗兰克林·桑伯恩 [Franklin B. Sanburn, 1831–1917] 对梭罗的研究。这本书的精神将永远回荡在我的脑海。书中对梭罗的生活与灵魂那意味深长的洞察着实令人叹为观止，它对我的意义甚至超越了圣经和任何其他文本。"[84]

作为超验主义的代表，19 世纪 40 年代，爱默生、霍桑和梭罗等人均为来往密切的友人，在对生活的态度上是近似的。爱默生的超验主义理论具有强烈的批判立场，否定了上帝的神性和权威地位，强调作为个体的人与上帝的同等性，希望建立一种乌托邦式的理想社会，认为人性中同样存在神性。这种思想最初即是在怀斯家族的定居地，美国的新英格兰地区得以酝酿塑形。在爱默生 1836 年创作的散文集《论自然》中，他抛出了代表性的观点——认为艺术源于自然物质，自然永远是艺术创作的最佳取材途径，"面对自然，即便一个人正经历苦痛，也能凭自然带给他的愉悦滋养身心"。这种主张强调了人的感觉和理性对于认识真理的必要性，而削弱了客观实在物的存在规律。梭罗还认为，自然界最崇高的使命在于它是上帝的灵魂显现，是宇宙精神与个人对话的媒介，能够引导个体。作为美国超验主义传统的鼻祖，爱默生甚至被视作美国文化的代言人之一。针对约翰·马琳、罗伯特·亨利和乔治亚·奥基芙的许多研究都将超验主义传统作为观念材料，阐释艺术作品产生的文化条件，强调个人的直觉、灵感所具有的独立价值，认为艺术作品是外化了的艺术家个性。"自然作为一个整体，

是人类思想的一种隐喻"[85]，这一观念同样暗示了爱默生将言语本身与自然相紧密联合起来的理论倾向。在他看来，世界是象征性的，而语言调和了心灵与事实之间的关系。自然成为个体精神的缩影。他将物象有效地纳入其所属环境的秩序之中。英国经验主义哲学先驱约翰·洛克 [John Locke] 说过，"起初，整个世界都是美国"。其所指明的一个关键理念在于，人类作为上帝的造物，其天性依赖于自然界得以赋形。

确实，在怀斯笔下，我们最常见到的是枝叶飘零的枯树、久经磨洗的鞋靴（如图 17《渔靴》）……即使是冬日暖阳下的一个竹篮，其影子也如洞穴中蛰伏的蝙蝠一般令人打战。在他眼里，贫瘠裸露的枯树枝却恰恰以它自身最为无言的方式见证了生命的轨迹与轮回。在 1950 年创作的《翱翔》一画中，空中盘旋的数只秃鹰更是将我们的眼光拉回到查兹福德那荒凉萧瑟的地表，这一切有如空远悠荡着的魂灵萦绕眼前，久久未能消散。消颓的生命在颓败的尸体、裂缝的墙垣、摇摆不定的烛火中一次次向我们释放出晦暗的信号，而室内墙壁上悬挂着的枪支、历经战火的军装又隐秘含蓄地暗示着生活之于艺术家自己所遗留下的种种斑驳记忆。

怀斯熟悉自己的表现对象，其细节描绘建立在对对象性格特征的敏锐捕捉上。我们已经看到他拥有精湛纯熟、无可挑剔的绘画技法，这种绘画手段给观众营造了恍若隔世的"超现实"感。他笔下所描绘的是他所正在经历着的生活，而取材的真实性也为

图 17 《渔靴》[Sea Boots]

1976 年，蛋彩，73.7cm × 50.2cm，底特律美术馆藏

其作为现实主义艺术家的身份蒙上了一层十分强烈的个人色彩，这既足以说服观众，也实现了一套相对独立的母题系统。我们在看画过程中，常常不自觉地形成一种强烈的在场感，仿佛站在他的画前便已经是在亲历这些画中个体真实的生命轨迹。怀斯拉近了我们与画面之间的距离。

在 20 世纪 60 年代前后，伴随着画廊、博物馆里频繁举办的个展，艺评家、学者及工作人员常将怀斯笼统地概括为一个"诗意的现实主义者"[Poetic Realist]。[86] 而如果我们在疾速的社会进程和现代经验的框架下来看，这一称呼似乎总是带有些许对抗于资本主义现代性的拒斥意味。或者更清晰点地说，怀斯本人这种疏离的，不以聚集于都市生活为目标的"现代"生活方式与一般意义上的现代化进程显得有点违和，而这个称呼仿佛也希图以此含混的怀旧情绪缓和怀斯与现代主义艺术的抵牾之处。在这个比较的意义上来说，所谓的"现代"一词怀揣着一种强烈的进步性质，它赋予了当下时空以某种强烈且激进的时间意识，而现代性本身却又是转瞬即逝、难以把握的。它还象征着种种不囿于传统、不拘泥于形式与观念的个性化追求。它既包含了"现代"所暗示的与过往时空一定程度的决裂和剥离，也暗示了对于当下生活形态进行批判和反思的先锋意识。

在哈贝马斯的笔下，现代性是未完成的工程和新旧交替的成果。[87] 在《现代性的哲学话语》一书中，哈贝马斯以一位法兰克福

学派学者的视角，从黑格尔、尼采的现代性观念论及近世的阿多诺和海德格尔，解释了乔治·巴塔耶在 20 世纪 30 年代对于超现实意识的反叛，指出，尽管现代性提出的源头在于追新逐异和迥异的个体性，但黑格尔哲学最终却因对于事件本体论与本质意义的过多侧重而忽视了这一哲学术语所可能包含的更为广阔的现实意义，一定程度上掩盖并否定了现代生活之于当下所应具有的多重自我批判与自我恢复、革新意识，从而最终使得时代问题不再鲜活，而宛若沉沙折戟，丧失了历史的厚度感。

以哈贝马斯的角度看，现代性的特征与个人的主体意识及时代的批判意识直接相关。这里的现代性意识建立在与往昔的决裂与不可协商之中，只有这般境况下，现代性自身的独特性才得以显露。因此，"现代性"一词虽然不可单一化、概念化地去理解，却预示了一种自古典时代和宗教改革以来，对禁欲和规范的打破。在此意义上，现代性不仅寻求逐新，也不断在这种求异的尝试中肯定个体的独立意识，这一过程中的各种独特征兆本身，或可被视为"现代性"的主要特征。

在这一意义上，若果真在"现代性"这个大的范畴概念下，将怀斯完全视作对立于现代生活经验的一位蛰居的孤僻艺术家或许也会显得不合时宜。因为现代性正是许多个体经由对现代社会的切身体悟所组成，这种生活态度反过来成为塑造现代性之多重意义的有机构成，这其中充满了许多看似两极化却本质相通的立场。

回过来看，诗意这个词的确暗示了怀斯创作的保守性。然而，如学者帕特丽夏·容克所指出的，令人感到稀奇的是，相比起1950年在惠特尼美术馆所举办的年展《1950年当代美国绘画年展》[1950 Annual Exhibition of Contemporary American Painting] 上的现实主义画家如雷金纳德·马什、肯尼斯·米勒 [Kenneth Hayes Miller, 1876-1952] 和拉斐尔·索耶等人的作品，怀斯却并不算最保守的那一个。[88] 相比起他的前辈霍普、奥基芙、席勒或是约翰·斯隆，怀斯却又难以与他们一同归于某个先锋阵营之下。20世纪四五十年代，伴随着抽象表现主义艺术的全面登场，地方主义所恪守的写实手法终于式微。尽管 MoMA 馆长阿尔弗雷德·巴尔 [Alfred H. Barr] 对时下的美国艺术呈现出开放的视野和心态，打赌说艺术将回归自然，正如格林伯格曾指出的："以抽象艺术为代表的现代主义则日渐成为纽约艺术生活的中心和社会里的热议话题。"[89] 尽管在40年代，美国艺术在雕塑和绘画方面仍无法与法国抗衡，但摄影与建筑上的建树却足以超越欧洲传统，为自身创造一个全新的定义。而至世纪中叶，美国大众和学者们对于"何为现代艺术"这一问题的发问与探讨，远比如今看来复杂得多。1948年12月，《生活》杂志曾专门举行圆桌会议讨论此议题。当时，他们当中的绝大多数人还未能抛却自伊肯斯、霍默以来确立起的审美范畴，做好转而迎接一种更为新奇的表现方式的心理准备。对于大众来说，他们更倾向于用"丑陋"或是"奇怪"这样的字

眼指代"现代艺术"，而非"优美"。

对怀斯来说，当写实占据其画面的总体视觉效果，并以此个人风格成为与波洛克并驾齐驱的美国艺术先锋人物时，他却感到外界迭起的艺术风潮与时下对现代主义艺术的热议是一种不友善的信号，经常拒绝采访。即使 1948 年完成的《克里斯蒂娜的世界》已然在艺术界声名大噪，并为他赢得颇为可观的经济来源[90]，正如梅里曼所指出的，对怀斯来说，"真正重要的仍然只有创作，不是名利、家庭、朋友、金钱、女人、悲痛，亦非荣誉"[91]。殷实自足的生活并未剥夺他对创作的持续忖度与反思。

而另一方面，作为艺术生涯几乎横跨整个 20 世纪的个体艺术家，怀斯的这种"诗意"被观众所接受的方式或许主要指涉其创作主题和内容，确实暗示了一种对机械理性和金钱享乐主义的有意疏远。1972 年，本顿曾对怀斯的作品作如此评价："尽管怀斯的作品在风格上是符合地方主义面貌的，但却被赋予了一种诗意的魅力，或者说，他的画面唤起了诗意的情感，这让他非同于一般的画家。"[92] 无论我们是否把怀斯的作品称作诗意的、诗性的或是抒情的，正如科恩在此后一年最早指出的那样："毋庸置疑的一点是，怀斯的画与他本人，其生活及艺术观念不可分割。"[93] 直到 1980 年，怀斯作为首个美国画家在英国皇家美术学院举行大规模个展时，策展人德尼斯·托马斯 [Dennis Thomas] 眼中的怀斯仍是一个眷恋着故乡的土生土长的美国画家，这种"清教徒式的

浪漫主义……没有贴商标的包装食品，铁炉已经用得发脏变了形"构成了怀斯独有的视觉品质。[94]

实际上，在 1950 年，抽象表现主义艺术家伊莱恩·德库宁 [Elaine de Kooning，1918–1989] 为《艺术新闻》撰写了一篇评论文章，名为《怀斯创作图画》[Wyeth Paints a Picture]，可以说是当时一篇解读怀斯个人创作最为透彻的文章，将怀斯写实手法之下潜藏的对于现代社会的敏感性带到了文字层面的叙述。

20 世纪中叶，作为抽象主义者，德库宁夫妇以其人体结构理论探索着表现主义绘画之于现代性经验所能拥有的新解，而作为荷兰籍美国画家，威廉·德库宁（1904–1997）一直被视作抽象表现主义的领军人物之一。他对现代主义的来源的认识并不囿于美国本土战后文化的语境，而更多带有地域外的形式因素。

回到这篇文章上，彼时，德库宁花了很长时间仔细研究怀斯的画作，如今看来，甚至比罗伯特·古德纳 [Robert Goodnough] 为其时正值艺术生涯巅峰时期的抽象表现主义带头人波洛克发出的声援还早了一年之余。她详细叙述了怀斯如何创作——他以细碎的笔触着色，以三周的时间填充块面，然后在处理其他画面空缺时又在此前的基础上再次精心调和周围的色调。怀斯很少改变对象的位置，因为"他的创作手法要求他对画面构图有一种非常清晰的预见"，不仅如此，她还注意到了怀斯技法之外对于个人情绪的调动："怀斯对于可见世界中寻常对象的描绘总是受高度

的情感内核支配，他不靠精湛的技法或画面语言的象征意义来彰显自己的优越和深奥……他能够让一个热闹的农舍厨房，一片连绵起伏的牧场如同深夜里鸣笛驶过的火车一般萧索……他的画通过清晰的再现传达出极强烈的虚无和萧瑟。"[95]有趣的是，六年之后，她又撰写了一篇文章，并就个人看法对怀斯的艺术成就做如下补充："我必须对你说一句感谢，因为我发现这次为你的作品撰文简直和初次下笔时一样让我感到新奇和激动。"[96]在德库宁眼里，怀斯不仅拥有作为艺术家的纯熟手法，最令人动容的一点是他不依赖，也未曾想过凭借炫技争夺一席之地，而恪守着自己生活的本真，做一位忠实于内心情感的真挚的现代艺术家。

在怀斯的追随者眼里，他们眼中的"美国性"艺术被诠释为了一种国别上的边界感与对本土写实传统的一脉传承——尽管 19 世纪后期，许多美国艺术家都曾旅居求学于欧洲（尤其是巴黎和伦敦），并深受印象主义绘画影响，例如惠斯勒 [James McNeill Whistler, 1834–1903]、卡萨特 [Mary Cassatt, 1844–1926] 萨金特 [John Singer Sargent, 1856–1925] 等，但对于怀斯来说，直到 1977 年，他才第一次踏上巴黎的土地。

诚然，单就贯穿于怀斯个人艺术生涯里主导性的创作风格来看，或许很难找到一个比"诗意"更为恰切的词语，这既大致吻合于其作品所一直基于的生活经验，也符合观众从画面中感受到的深沉思虑。追溯起来，童年时代的生活和教育在他心里深深地

埋下了一个种子，直到他形成独立的风格后，仍时不时地寻找一种文化归认。据梅里曼叙述，怀斯喜爱阅读梭罗的《瓦尔登湖》[Walden, or Life in the Woods] 与罗伯特·弗罗斯特 [Robert Frost, 1874–1963][97] 的文集，而我们在前文中已经看到，N. C. 的祖父与梭罗熟识，在怀斯家族里，谈论梭罗是再正常不过的事，而 N. C. 的母亲在其年幼时就尤为注重培养孩子们对于生活和自然本身的敬意和热爱。怀斯出生的那天，正是梭罗的一百周年诞辰，他的父亲还为这一巧合感到激动不已。[98] 从怀斯的个人喜好和成长环境中，我们大致也可以从中推测出怀斯本人如出一辙的归隐心态与面对主流风尚时的那般回避与不置可否。

尽管如此，所谓的"诗意"一词仍然为怀斯招引不少争执，因为这种徘徊不去却又难以用言语道明的个人气质还带有些许感伤色彩，在先锋艺术求新的疾速步伐与激进锋芒的碰撞中，怀斯围绕乡村生活的创作更是成为陈腔滥调。但是，我们不能因艺术家个人的情绪倾向与整体的创作基调消抹其形式探索——某种游移于具象与抽象之间的波动。《艺术新闻》的编辑，素来追捧抽象绘画的艺评家托马斯·赫斯 [Thomas B. Hess] 就曾诧异于怀斯抽象般构图之下人物的在场感。不仅如此，他对于光线、门框的处理也反映了 20 世纪 50 年代前后的个人审美倾向。而且，在此前后创作的画作中所采用的过于细节化的背景设计。他曾和梅里曼说："我喜欢画背景，这是最令人愉悦激动的事了，因为我一直幻想

着希望能够切切实实地生活在那个背景里——这就像阿贡森林战役 [Meuse-Argonne] 的巨响，或是战壕里拉尔夫脚下的脏污、泥泞的土地一样纯粹。"[99] 这不仅反映了经历了两次世界大战的怀斯记忆里所遗留下的战争因素，也反映了他个人对于营造绘画形式因素的执着。于此而言，画布背景成为一种私人记忆的印证方式。怀斯不仅将自己对于战争的感受借由多种形式的视觉手段寓意于画面之中，这种视觉效果同时也形成了一种反向的作用力，为他创造个人艺术风格提供了丰富的灵感和资源。

确实如赫斯所说，同时期的许多作品或许都可以被读解为拥有一种"抽象的框架"，如《雪花飞舞》(图 18)与《卡尔的房间》(图 19)。这种抽象的形式元素或许源于怀斯对自然的密切关注。正如怀斯曾告诉托马斯·霍文的那样："在你真正投入到一幅画的创作之前，必须先具备一种抽象的情绪。"即使怀斯略去画面主体，其原初效果依然不会减损。他还数次否认外界将他视作延续霍默和伊肯斯写实传统的看法，有意识地将自己建构为一个"抽象主义者"[abstractionist][100]，一再强调自己笔下的人物不只臣服于画框，附庸于既定的情感与内容。怀斯并不完全忠于写实主义的教义，形式语汇的不断尝试对他来说成为一种策略和手段，甚至为他表面的反现代态度蒙上了一层个人的伪装色彩——即便他意不止此，却频繁地借助"抽象"这一术语反讽观者的局限。而评论界尖锐的反对声事实上也引发了他关于如何遮掩自我与时代风尚之间

图 18 《雪花飞舞》[*Snow Flurries*]

1953 年，蛋彩，122cm × 94.5cm，华盛顿国家画廊藏

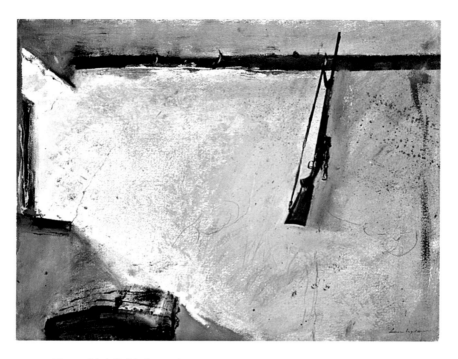

图 19 《卡尔的房间》[*Karl's Room*]

1953 年，水彩，75.6cm × 59.3cm，休斯敦美术馆藏

错位的难题：尽管这些日常生活中的对象一如既往地延续在他的创作中，怀斯仍然清楚地意识到，作品中纪实般的细节描绘已经露出不乐观的苗头，而其不祥的意象指涉更使追慕者感到厌倦和疲乏。有趣的是，当怀斯在采访时被询问如何看待抽象表现主义这一"对立"的阵营时，他十分谦和地表达了自己对于克莱因、德库宁和波洛克的欣赏与敬佩。

怀斯善于挖掘熟悉的事物和对象潜在的陌生特质，将瞬间的感受和个人的主观经验相结合，并于画面中综合性地表述与呈现。这不仅是一种纪实性的描绘，在构图时，他还有意识地强调自己私隐的观看视角，并充分利用画面形式元素突出这一特征。例如，在《卡尔的房间》这幅画中，这种隐含于画面内部的张力便经由窗外折射进的光线和挂在墙上的猎枪进行传达。我们并不十分必要地去知悉这把枪的故事以感受这间屋子里曾发生过的人和事，与《雪花飞舞》对原野的细节刻画相类似的是，这幅画中，怀斯将这里的种种历史线索囊括进破败的墙垣和对枪支的描摹中。事实上，这种将空间场景的结构进行简化，并提炼到细部的精准写实之中的创作手段，正是怀斯绘画中时常被忽视的一种内在抽象元素。

二 《克里斯蒂娜的世界》，1948

不可否认，怀斯于 1948 年创作的《克里斯蒂娜的世界》（现藏于纽约现代艺术博物馆，图 20）俨然成为美国现代艺术的一个文化标识，其复制品也广泛流传海外。画面中的背景象征着新英格兰地区特定的景观，一如前文所提的格兰特·伍德的《美国哥特式》、霍普的《夜游者》，抑或是沃霍尔的《金宝汤罐头》。31 岁的怀斯凭借这幅画走上了个人艺术生涯的巅峰，即便此前数年，他还只是个寻常的"乡土画家"。

构图上，有学者将怀斯对于地平线的描绘概括为"斜景地平线"的模式，指出其通常只留取画面五分之一的内容来描绘远景，并由此将其形式轮廓特征概括为内在的抽象性。当然，这属于怀斯在创作中常使用的一种交代视觉空间感的处理手段，与此同时，他并没有以我们通常对于透视的理解将远处的房屋或是风景虚化，而仿佛只是将另一个"眼前的"表现对象移到了水平视线之外，并且在很大程度上弱化了对其立体性的塑造，也不去表现暗部和投影。怀斯所选择描绘的这些寻常事物，如缅因州的房子、库尔纳农舍和它背后的那片山丘，随着时间的推移，渐渐成为一种符号化的特指，远非单一的解释所能涵盖。

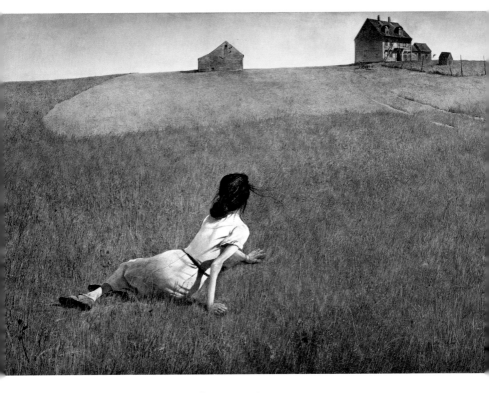

图 20 《克里斯蒂娜的世界》[Christina's World]

1948 年，蛋彩，121.3cm × 81.9cm，纽约现代艺术博物馆藏

对怀斯来说，《克里斯蒂娜的世界》是一幅典型的符合现实主义风格范畴的作品。画面主人公克里斯蒂娜身体残疾，远景的房屋是她的住所，即位于缅因州库欣村的农场。即便没有克里斯蒂娜的在场，我们也能从图中读到明显的孤寂，而这似乎才是画面真正的主题。一直以来，人们从她的背影里读出了对于故乡和家园的渴望，尽管我们看不见她的面部表情，但她瘦弱的支撑着的手臂和凌乱的发丝似乎都暗示着她内心对于家的执着。当然，这是一个真实的瞬间。一天下午，怀斯偶然在窗边看到屈坐在草地中的克里斯蒂娜，并迅即以速写的方式把这一场景描绘了下来，而后再以蛋彩的形式一遍遍完善细节。

在表面的写实氛围之下，怀斯在画中对于光影与明暗的处理进一步增强了画面的视觉张力。作为怀斯持续且频繁表现的主题之一，他对室内外光线的表现为他的画作建构了格外强烈的形式感。2014 年，华盛顿国家画廊专门就怀斯表现画内外关系的作品做了一次回顾展——《向里看，向外看》[Looking In, Looking Out]，持续半年之久，包括其家喻户晓的作品《海风》（图 21）。

据统计，怀斯单独以窗户、光影为主题创作的画就多达 300 幅。其中知名度较高的还有《圣烛节》（图 22）。值得一提的是，1959 年，费城艺术博物馆 [Philadelphia Museum of Art] 以 35000 美元的高价购入此画，彼时，任何在世的美国当代艺术家都未有过此般殊荣。在怀斯的画中，我们看似在欣赏四季的生衰凋残，领会他笔触里

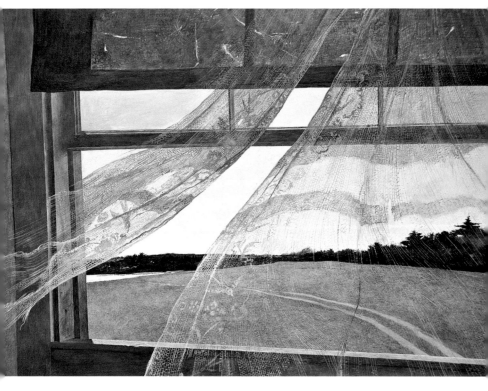

图 21　《海风》[*Wind From the Sea*]

1947 年，蛋彩，47cm × 69.9cm，华盛顿国家画廊藏

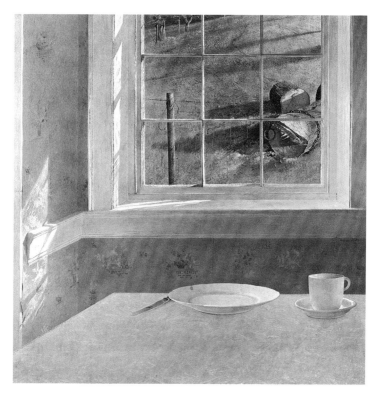

图 22 《圣烛节》[*Groundhog Day*]

1959 年，蛋彩，79.5cm × 89.5cm，费城美术馆藏

的肆意和犹豫，然而，最终体味到的却是一个个"无言"的场景下涌动着的情绪与对待生活的敬意和诚挚。此外，他在画面中对于不必要细节的削弱和删减（例如只表现人物背影、以概括性的笔触模糊环境特点等）被认为是一种与抽象画风的对话。[101]

回到《克里斯蒂娜的世界》中，画面远景的草地上有一片未知光源投射下的阳光，乍看之下拥有十分怪异的边界线，远非自然光线所可能拥有的常态阴影，这种无规律的明暗分界线无疑为我们惯有印象中的"写实绘画"增添了几分怪诞，在评论家布莱恩·奥多尔蒂 [Brian O'Doherty] 看来，这种画法代表了怀斯试图借由光影所能制造出的三维幻觉于画布平面上构造出有悖于立体感的抽象体验。[102] 也就是说，寻常用来暗示物象结构、透视感的表现方法（如虚实、远近、明暗）等要素已经转化为了怀斯创作时以暗示其视觉真实性的形式手段，但这种形式特征并没有真正在一个特有的形体结构中互相建立起联系，也没有服从于错觉感的营造，而只停留于二维平面，进而演化成一组组带有抽象性质的难以辨识的几何关系，使观众在初次看画时难以直接进入到画面的叙事逻辑中。

而远处的房屋和谷仓看起来还带有强烈的视觉疏远性。这些画中的景观对怀斯来说本是再为熟悉不过的住处，却通过光影的处理凸显出了一种现代生活的精神贫瘠，并于寻常普通、不引人注目的对象中暴露出克里斯蒂娜清苦的生活境遇。在他同是围绕缅因州的地理环境加以表现的画中，所谓的"家园"和风景不仅在

视觉上有意疏远观众，建筑物本身也不再被视作人造物，而成为视觉标本，借此反思个体与周遭环境之间不断变动着的关系。因此，与其说现实主义在怀斯的画中是一种风格和手法，不如将其视作一种对待生活的态度与创作状态。

相比起他钦佩的前辈霍普，怀斯显然在一种冷冽、忧郁且直白的现实性叙述模式上走得更为深刻彻底。近乎微观的表现让他的观察视角时常对准枯败的树枝，或是腐烂了的鸟类尸体等衰颓、不祥之物。可以说，怀斯既是一位现代艺术家，又是一个怀旧且保守的地方画家。过去缅因州的法恩斯沃斯博物馆的馆长克里斯·克罗斯曼 [Chris Crosman] 在与怀斯一同工作过数年后表示："许多对象都是基于他周围的景象而创作的，但是当他开始绘画时，他结合了不同的地点和视角。他的画作与其他任何艺术品一样具有艺术家的个性。"他画作中裸露突兀的构图、细腻丰富且充满质感的笔触、阴沉的色调和忧郁的氛围都暗示着他作为一个现代艺术家所特有的对当下生活的观察与反思。

尽管《克里斯蒂娜的世界》所表现的对象是真实的，但怀斯画中的许多人物、地点和静物实际上具有交杂的复合性。这种复合性在很大程度上阻碍了图像本身明确意义的产生，反而成为一种存在于艺术家与观众之间的认知屏障。以《克里斯蒂娜的世界》为例，只有主人公的手和手臂是切实依照着她本人的形态被描绘下来。"她"的身体属于贝奇，头发属于怀斯的一位亲戚，而对象

穿的鞋子则是他在废弃房屋中偶然发现的。如前文所提，怀斯是不放过每一片草叶的写实画家，但在这幅画中，前景的草地却没有明显的草叶迹象，转而呈现出抽象的笔触。约翰·威尔马丁 [John Wilmerding] 曾指出："尽管许多人不乐意承认，但是怀斯对这片草地的画法实际上十分接近杰克逊·波洛克。"[103] 事实上，怀斯当年 5 月就完成了这幅画，直到 10 月，每当看到这幅画，他内心都有一种难以名状的伤感情绪在涌动着。他将这幅画带到纽约的画廊想要展出，却并未被看好。"这张画就像泄了气的轮胎一样"，他失望地向妻子贝奇抱怨着。

1943 年，一场由 25 位美国当代艺术家参与的名为"美国现实主义者与魔幻现实主义者"的展览在纽约现代艺术博物馆开幕。尽管这是一个规模不大的群展，但其举办对于策展人来说却颇具意义。另一方面，这次展览作为一个载体，也为我们看待怀斯在 20 世纪 40 年代后的风格走向带来了一些不同的角度。此前一年，巴尔在《纽约现代艺术博物馆的绘画与雕塑，1929–1967》[Painting and Sculpture in the Museum of Modern Art, 1929–1967] 展览中，将魔幻现实主义界定为"一个有时用来描述类似于现实主义的技法，试图让他们将难以置信、梦幻的或是奇妙的现象变得真实可信"。事实上，1943 年在整个现代艺术史上都可被视作具有重要意义的一年，因为美国现代艺术的许多先锋人物都在这一时期寻找到了具有个人特色的艺术语言——不仅波洛克首次发展出了成

熟的抽象表现艺术风格，怀斯也开始长期、稳定地使用蛋彩进行创作……

怀斯于 1941、1942 年分别创作的《迪勒休侬农场》[Dil-Huey Farm] 与《冬天的原野》（图 23）被纳入此次展览。这两幅画的风格与表现手法相似，但却很难直接被划分到魔幻现实主义的阵营之下。并且，在当时的策展人眼中，魔幻现实主义究竟代表着什么，它能否交由语言本身去进行相对客观的划分和定位，始终是一个悬而未决的难题。翻阅当时的展览图录，此次展览分为"回溯"与"当代"两大板块，而"当代"部分包括霍普《夜间办公室》[Office at Night]、《铁道旁的房屋》（图 24）及席勒、赫德、皮特·布鲁姆等人共 60 余件作品。在展览前言中，策展人林肯·科尔斯坦如是说道：

在这个展览上，我们所选择展出的画家选择并发展了一种个人的技法，而这是为了创造让人一眼就能认出的图像。通过将清晰的边缘线、精确严谨的形式特征和对于物料表面如纸张、木材纹理、肉体或树叶的仿制呈现出来，我们的眼睛将不自觉地适应这些被创造出来的"真实"，无论这是实际发生的，还是想象的。而魔幻现实主义就是将这种手法应用到更为奇幻、想象中的表现对象。魔幻现实主义艺术家试图通过画作说服我们去相信，这些奇妙的事物似乎本就存在。当然，这也是超现实主义画家所使用的一种方法，但是这次展览中展出的艺术家并没有一位恰巧来自官方所界定的

图 23 《冬天的原野》[*Winter Fields*]

1942 年，蛋彩，43.8cm × 104.1cm，惠特尼美术馆藏

图 24 爱德华·霍普，《铁道旁的房屋》[*House by the Railroad*]

1925 年，布面油画，61cm × 73.7cm，纽约现代艺术博物馆藏
DIGITAL IMAGE © The Museum of Modern Art, New York/Scala, Florence

超现实主义团体。

这种如镜子般反映物象的绘画极少与画布表面的可见笔触显得违和，这在历史上源于低地国家和意大利。在北方，曾有像凡·艾克兄弟这样的现实主义者和杰罗姆·博斯这样的魔幻现实主义者……

此次参展的艺术家并不热衷于表现瞬间的环境氛围，由此也可以被视为反印象主义者 [anti-impressionist]。他们关心的不是这些"印象"，而是双眼所见之事实；他们的创作服从于一套古板的准则，但这不是默默无名之辈的灵巧，而是出自有意识的克制，并非纯粹的自发性。由此，他们也可以被称为反表现主义者 [anti-expressionist]。他们不过分地夸张或扭曲创作对象，而是有意识地通过想象将物象转化为异曲同工的图像。

本次展览所选取的画家并不如展览名称所表现的那样构成一个画派，而且还有很多其他艺术家本可以被确信无疑地包含进去。这些艺术家被选择的主要原因是他们在各自所选择表现的绘画方向、风格上实现的一种密集性的视觉品质。[104]

借由科尔斯坦的这些对于参展艺术家的风格界定与对一条美国绘画传统的有意识塑造，我们可以发现，从策展人的角度来看，展览的目的并不在于为美国现代主义绘画规定某条确定的风格或主题、形式衍变的路线，也不在于借此颂扬 19 世纪初期以来，美国本土艺术的领路人们所做出的带有鲜明地域特征的创作。正如科尔

斯坦所承认的那样，展览本身虽然以两大艺术风格统辖，但并不因此而将艺术家们局限于这个可界定的范畴内，而那些未曾出现在展厅里的作品也并未因此就与所谓的魔幻现实主义风格相脱离。

这种对于现实主义的理解还可以通过特定的作品体现出来。如另一位主要策展人多萝西·米勒所介绍的，这一系列作品的展出是"为了给美国艺术创造一个历史的内在连续性，以持续且连贯的眼光看待艺术作品。去年的展览排除了那些活跃于纽约艺术界的艺术家，以展示鲜为人知的美国艺术，但如今的这场展览却并不局限于地域"[105]。而对于此次展览的命名，米勒解释道："是为了证明当代美国艺术中一种已经广泛传播，却还没有被普遍认可的绘画趋势。这种倾向不是以一种共识性的艺术运动的方式呈现，而是在这个国家的许多不同地域，由许多持有不同风格的艺术家同时体现出来的。展览本身并未曾想要以现实主义这个词汇覆盖所有可能从属于这个风格的创作，实质上，这个词在展览中反而是被划定的——主要是那些拥有清晰的视觉聚焦点和精确再现性细节的绘画，无论对象是已经在客观世界中可见——现实主义，还是主要由想象编造而成——魔幻现实主义。"[106]

20 世纪中叶，面对着时下风潮迭起的现代艺术界，怀斯同样在探索着个人的风格。而这时，一位怀斯一直景仰的艺术家——在现实主义与现代主义艺术间游刃有余的爱德华·霍普，却一改以往默默无闻的画家形象，向惠特尼美术馆发出了抗议。我们知

道怀斯对抽象画风的那些伎俩不屑一顾，其真正崇敬的前辈艺术家也为数寥寥，然而，他却也未给予霍普应有的声援。

三　一种疏离：怀斯与爱德华·霍普

从形式和构图上看，霍普于 1951 年创作的《海边的房间》（图 25）有着与怀斯所谓"抽象的结构"相似的形式特征。画中，门外的光线依着一条直线照射进室内，海边风景则被以抽象的方式通过蔚蓝的海水加以表达，这也是霍普在 20 世纪 20 年代风格成熟后所发展出的典型光影处理手法。很有可能的是，两年后，在怀斯创作《卡尔的房间》时，也许受到其一直敬仰的前辈霍普的影响，此外，这种几近于几何式的对于窗户、阳光的表现在五十年代前后的创作——如《海风》《圣烛节》中亦颇为常见。

然而到了 20 世纪 60 年代，现实主义已经愈发式微，它既不足以撑起美国现代艺术的一股支流，亦非能引起群体创作共鸣的某种信念。这在霍普亲笔写给惠特尼美术馆的一封抗议信中可以见得。

事实上，当格林伯格将那些活跃在纽约的抽象艺术家们视为时下艺术的领军团体时，他依旧肯定怀斯从属于少数的具象绘画实践者。他写道："怀斯不是前卫的，他的作品价值不能够以数量来衡量，没有人曾想过要将诸如怀斯创作的这些作品送到威尼斯双年展 [Venice Biennale] 或是圣保罗双年展 [São Paulo Bienal] 上去代表我们这个国家。"[107] 此后，在 70 年代晚期，伦敦一家艺术杂志

图 25　爱德华·霍普，《海边的房间》[*Rooms by the Sea*]

1951 年，布面油画，73.7cm × 101.9cm，耶鲁大学画廊藏

社的编辑曾前往纽约拜访格林伯格，这位编辑十分热衷于非具象绘画。他向格林伯格提问："谁是美国最重要的职业艺术家？"格林伯格回答："安德鲁·怀斯，但是你不能引用我这句话。"[108] 虽然这一陈述现在已经无法确证，但在此前纽约的两次展评中，格林伯格曾单独提到怀斯。他先是指出，怀斯作为一位艺术家所形成的风格"是媚俗的，且拥有令人叹为观止的精确性"，并将他与超现实主义艺术家切利乔夫 [Pavel Tchelitchew，1898–1957]、唐居伊 [Yves Tanguy，1900–1955]、恩斯特 [Max Ernst，1891–1976] 等人及地方主义的代表伯奇菲尔德比较。[109]1983 年，在西密歇根大学 [Western Michigan University] 的一次关于"趣味"[taste] 问题的演讲上，他对一位观众说："当人们在我面前提及沃霍尔或是安德鲁·怀斯时，我会说，他们都借着波洛克的声名走出国门。我并不是说他们和波洛克属于同一流派，但我觉得安德鲁·怀斯并非是这么不堪的一个画家，无论怎样，他都比劳森伯格 [Robert Rauschenberg，1925–2008] 和许多近来的艺术明星要好点。"[110]

1965 年，怀斯曾在接受采访时坚定地表达过自己对霍普的尊崇："我敬佩爱德华·霍普盛于任何在世艺术家，不仅是钦佩他的画，更因为他是我所知道的唯一一个真正感受到美国艺术可以独立地崛起的艺术家。"[111] 两位艺术家彼此十分熟悉，都基于生活经验和美国当下的现实进行创作。霍普对欧洲现代主义理论几乎是完全排斥的态度，他将对现实生活的矛盾的揭露细化为都市生

活的孤独与疏离的生活状态。艺术史家芭芭拉·哈斯克尔曾指出，在对忧郁与悲伤的感受和描绘上，没有画家比霍普所体会到的愁绪更为深刻。[112]

早在 20 世纪 50 年代早期，霍普加入拉斐尔·索耶 [Raphael Soyer，1899–1987] 及其他 46 位具象画家创办的刊物《现实》[Reality: A Journal of Artists' Opinions]。[113] 其创办初衷是为美国传统再现性艺术和现代主义艺术之间不甚合理的冲突与矛盾势头提供一个呼告的平台。以索耶为首的现实主义捍卫者认为，最高形式的艺术创作是对于人类个体及他们所生活的客观世界的描绘，并借《现实》这一平台向当下的纽约艺术界倡导这一坚定的创作信念。

步入下一个十年，1960 年 3 月 24 日，霍普写信给好友怀斯，向他哭诉自己在当时的美国艺术圈所遭受的不公待遇。这是一封打印好的意见信，准备直接呈交给惠特尼美术馆 [Whitney Museum of American Art]，其缘起是该机构在最近的一次当代绘画年展 [Annual Exhibition of Contemporary Painting] 上"不合理"的展品数目。事实上，这封信曾经也辗转于其他诸位艺术家之手，因为霍普希望为他的这场抗议活动获得尽可能广泛的支持。如今，他希望怀斯能在信上签名，声援自己。信中，霍普说道：

数十年来，惠特尼美术馆都以年展为契机，视自己为现代艺术的风向标与领路人。但是，在上一次年展上，参展的 145 幅作品中有 102 幅非具象绘画，17 幅抽象画，17 幅半抽象画，只剩下 9 幅合

乎再现传统，我认为这种做法足以构成一种非常危险的党派偏见。[114]

霍普对于惠特尼年展的失望已经持续了近十年，而且，对于一向沉默寡言的霍普来说，这也不是他第一次为年展上这种带有误导性的非具象作品数量及比例感到气恼。[115] 这一次，愈发无所适从的霍普希望怀斯给这张早已准备好的陈述信签名。然而，怀斯对这封信所采取的态度颇为值得深思。尽管我们看到，随后五年，他对霍普的敬仰之情已经溢于言表，但看到这封信后，他却非常直接地拒绝了霍普的请求，不愿再对峙于所谓的抽象派绘画。如今看来，他的回信显得意味深长，思虑周全：

当下艺术界内的风潮对现实主义造成的潜在威胁是终将存在的。您和我都不希望看到和我们共同参与群展的那些作品，但是，当我们不能赋予当下愈发式微的现实主义绘画以样式和奥义时，抗议一次非具象绘画展览确实是一个挑战。多年来，在与现实主义共存的诸多艺术流派中，抽象艺术及其众多支流一直都是最难对付的。

我们的美好理想必须要有更深刻的思想作为支撑，并且我永远支持您，我们是同时代艺术家中最强大的一股力量。无论您的画挂在哪里，其他的画都将黯然失色。即使是一场展出了四千幅非具象绘画的展览，您也将成为唯一的那位能够代表现实主义的赢家。我认为我们不该以书信或抗议的方式坚持立场，而是要创作更好的作品，以作为对现实主义的一种有力声援。或许是因为数个世纪以

来，写实艺术一直荣居高位，这已使它愈发稚拙，不再向前。我们一定不能忘记自己的武器——画笔，而不是一些叫喊或公众抗议。[116]

1953 年 4 月 13 日，霍普和索尔·威尔逊 [Sol Wilson, 1896–1974] 同为《现实》期刊的编辑。当时，他们刚收到一些首印本。霍普为其撰写了一则声明，以强调此刊物的创办初衷：

伟大的艺术是艺术家内在生命的外化表达，而这种内在生命会孕育他个人对于这个世界的看法。这种至关重要的想象性因素不是技法上的创造可以取代的。许多抽象绘画的弱势之一，便是试图用聪明才智来代替原始的想象力。一个人的内在生命是一个广阔而丰富多样的天地，并不单单与激发对于色彩、形式和设计的创作冲动有关。[117]

1967 年 5 月，当怀斯听闻霍普去世的消息后，他感到非常震惊："尽管霍普没有创作太多的作品，但他在有生之年一直保持思考……他从未脱离过大的创作风向，也从不参与到一些吹毛求疵，意义不大的新奇理论中。"后来，他又回忆起霍普画中人物所带有的一种"陌生的尊严感"，称霍普在创作中"抽离一切实在，直到什么都不剩，直到你开始用自己的情感去填充画面中的这些虚无。直到生命最后一刻，他所画的都是空房间的一角和投射进来的那一束阳光。画中的整个世界都处在光明之中"[118]。

就在此前一年，怀斯曾对其传记作者梅里曼说："我总喜欢和那些界定着是非对错的理论对着来，任何成为信条的东西都是危险的。"[119] 怀斯对本土现实主义的理解带有十分强烈的个人色彩，而对美国艺术所抱持的积极心态滋育了他与霍普、兰格等人共通的个性特质。怀斯未曾质疑，或是要推翻数个世纪以来的传统，而通过作品本身的生命力和思考性，以一种内在的方式做出回应。1962 年，达拉斯艺术博物馆 [Dallas Museum of Art] 以 58 000 美元的价格将《那位绅士》[That Gentleman] 纳入馆藏，创造了当时现代艺术领域的拍卖纪录。

1965 年，《生活》杂志将怀斯任命为"美国杰出艺术家"，这使他成为一个更大的目标。怀斯与霍普的关联远不仅是同行之间互相观摩对方展览的一面之交。据霍普的传记作者，美国研究学者盖尔·列文 [Gail Levin] 记述，他们同属于美国文学艺术院 [American Academy of Arts and Letters] 的成员，怀斯甚至还曾在 1950 年驱车两百余里专程参观霍普的一场展览，并且对他的画作《正午时分》[High Noon] 极为钦慕。[120]

对怀斯来说，为这封打印好的抗议信签名本是一件轻而易举的事。但是，他既不在《现实》刊物的创办团体之列，也拒绝了霍普的这一请求，不愿参与到这些时下话语权的纷争之中，亦不愿用某些精神信条将自我束缚。他从不试着界定绘画所应遵从的一套主题和手段，却以自己的画笔不断诠释着为何而画。而另一方面，

由于其图像的象征含义和符号化语言已然超出其所指，也相对呈现出了更大的阐释空间，为我们理解作品提供了更多的可能性，并创造了更为多义的观画可能。

无论是荒无人烟的故土，还是没有树木和田野的风景，生命的缺席或离场都为我们真正理解怀斯作画的真正用意设置了重重屏障。对怀斯来说，这也成为他创作过程中的一个主要关注点，并且持续反映在六七十年代的静物画和裸体画中。这种缺席是艺术家有意为之，而其意义随后又在艺术史家和策展人的一次次重申中得到了强调。在更为宽泛的意义上，怀斯和霍普的画中，个体与其生活环境之间疏离、淡漠的关联不仅成为一类绘画表现主题，甚至时常被视作一种典型的对于"美国性"[Americaness]的表达。如第一章中所曾交代的，对于美国性的讨论自20世纪60年代开始引起学者们的广泛关注，已然不是一个新鲜的话题。如今我们需要再度回顾审视的是，当曾经一度用以支撑美国性的核心概念如国家主义、民族身份和对于现代性的反思逐渐失去其所曾拥有的先锋意义后，在当下既已建立起来的艺术批评传统里，如何再次通过绘画作品，客观地去看待一代代艺术家们做出的探索？这些探索所产生的影响又是如何塑造、影响了此后美国现代绘画的路径？

或许，这些探索已然被延续为了当下仍然存在的一种生活态度，甚至如今的观众也依旧可以明确地感知到。作为一个主要定

居在熙熙攘攘的现代都市——纽约的画家，霍普以画笔描绘了一个个鲜少人迹的咖啡馆、加油站和室内房间。其画中的人物并不如怀斯所刻画的一般，拥有极高程度的完整性和个人特征，而意在将其同化为城市化进程下的一个个螺丝钉般默默无闻的小角色。

事实上，早在 20 世纪 20 年代，也就是我们如今所谓的机械时代 [Machine Age][121] 背景下，个体与生活环境之间的疏离、陌化就已经成为艺术家们频繁表现的主题。正如对历史的再度发掘的过程也是对历史的掩埋一样，当时的纽约在工业化的急速进程中建立起现代化都市的名牌，却也充斥着各种消极颓靡和强烈的焦虑感。伯奇菲尔德、德穆斯、席勒和霍普都曾借作品表达对于当代生活的不满。对于这一代在"一战"期间风格臻于成熟的艺术家们来说，促发他们进行创作的灵感不再是八人画派等现实主义前辈们眼中那人性的温暖，而是对个体生活状态的剖析。

当然，相较于霍普这位前辈来说，怀斯的创作还可以被视作一种关于写实绘画的美国性质的延续。1967 年霍普去世后，在长达四十年的时间里，怀斯创造出了新的绘画形式，他对于新技术、新主题采取一种开放的创作态度，而非囿于既有的那条从霍默延续到霍普的美国现实主义艺术传统。[122] 毋庸置疑的一点是，他和霍普都受到了摄影技术的影响，这早在 20 年代精确主义的绘画中就已经初露端倪。机械化社会不仅改变了艺术家群体之间的表现主题，也改变了他们表达的方式，调试着艺术家个体与其生活居住的地

方环境及整个国家、时代之间的距离。

同样作为现实主义者，作为现代生活的刻画者，霍普画背后所流露出的情感尽管是压抑、内省克制的，却也是不确定的。"我绘画的目标一直都是尽可能最准确地对最私密的个体与自然之间的关系做精准的转录，如果这个目标是可及的，那其呈现出的特质将与其他任何理想形式的绘画，或其他任何人类创造活动表现出共通性。"[123]

尽管我们承认怀斯抽离了事物的自然属性，并根据自己的主观情绪加以调控，这让作为观众的读者从画中感受到了一定程度的疏离，但怀斯并未试图在画中表达全然的虚无与荒凉。他画面中所刻意营造的这种荒芜感源自和霍普《夜游者》所类似的情感缄默，但怀斯并未抽离主体本身的人性特征，尽管他们看上去超然于实际生活经验之外。可以见得，他在诸如《克里斯蒂娜的世界》中依旧将房屋等建筑物作为标本添加在画面的整体视觉模式中，而非直接将它们删减，以刻意追寻现代抽象绘画的自主性。

尽管今天的观众常常将怀斯的这种抽象艺术手段，或是抽象风格与其他具有代表性的抽象艺术家们联系在一起，但需要首先指明的是，并不是艺术家发明了"抽象"，而是艺术家试图用可被概括为抽象的创作眼光完成了自己对于当下艺术意识的回应。[124]对于威廉·德库宁来说，当"抽象"一词首次被用在一件绘画作品的标题中时，关于抽象画风的解释也不再局限于以线条、色彩

为主要表现力的创作手段上，这甚至释放了一种可以借由"抽象"彻底解放艺术形式局限性的幻想。[125] 在这一意义上，重要的不是艺术家如何将抽象的手法应用到对象上，而是那些难以用画笔进行直接刻画、表现的瞬间情绪，而这恰是怀斯毕生的关注点。

第三章

喃喃细语：
寻常物中的生命体验

 怀斯通过反思习以为常的生活物象审视了具象艺术所能够展现、投射出的现实性，在揭露庸常的生活的同时抛掷出人与环境的陌化。他认为，要创作出好的艺术作品，并不需要走遍世界各地以丰富自身的视野和眼光，有时候未受过正统学院派艺术教育的画家可以更好地体认周身世界。[126] "我接受的艺术训练确实属于学院体系内，但那并不是一套僵化的学院主义，它变动不居。我允许自己打破这套常规，而且我父亲也鼓励我这么做。"[127] 怀斯口中讽刺的"僵化的学院主义"，意指艺术家不应拘泥于体系化了的绘画表现手法，或只在同一套再现系统下重复创作一样的主体对象，而要将注意力放在挖掘物象自身的特性上，尝试以不同的媒材，以抽象或写实的手法去呈现它的内在品质。[128]

 在 20 世纪 70 年代大都会艺术博物馆的策展人托马斯·霍文和怀斯的一次访谈中，怀斯明确地表示了自己对于打破抽象与写实艺术的边界的追求，他试图将二者在作品中进行有效的结合："为什么不能同时拥有抽象和真实性？将新旧两种艺术传统结合起来，那么你就不会被打败。我并不是想让这二者之一的任何一方被取代，而是要在创作中追求相对的平衡。"[129]

一　衰颓与凋残

20 世纪 60 年代后，当波普艺术作为一个反现代主义话语流派出现时，常年定居在美国东北一角的怀斯不仅承担着一个普通个体的身份焦虑，也经受着作为现代艺术家的焦虑。对于经历了"二战"创伤的人来说，怀斯创造了一种既能反映时代，又守住传统的新风格，在工业化的进程中，他为观者保留了一个以人为主导的、更加丰盈的内心世界。战争、亲人的离世、自己因肺病与死亡擦肩，种种落差与碰撞在怀斯笔下内化为心理冲突与情感矛盾，呈现在对客体对象的持续沉溺和对绘画物料的不断开掘上。并且，画面的灰度不断提高，细节刻画愈发精练。

而对电影的痴迷也使得怀斯的个人性格蒙上了些许晦暗面。据记载，他曾观看 1925 年金·维多导演的反战题材默片《战地之花》[*The Big Parade*]180 余次。这部电影所表现的是第一次世界大战末期，美国的一位富家子弟吉姆赴欧洲参战的故事。电影所展现的战争期间对于人性的密切观察通过男女主人公的爱情故事与吉姆的战友斯利姆的不幸去世得到了体现，对于战争创伤的布景设置也与怀斯围绕死亡主题加以描绘的画面类似，前文提到的《冬天的原野》便是一个典型的例子。

观看视角的转变

怀斯的许多蛋彩人物画都采用了一种近乎微观的视角，时常低于正常人眼所见的视平线高度，而是出于仰视的角度。他同样熟知电影中常用的运摄镜头的方法——如升、降等，这可见于《翱翔》[Soaring]、《烤栗子》（图 26）等作品中。《爱国者》（图 27）这幅肖像在美国《生活》杂志和电视上都有报道，并曾被挂在西点军校。画中，怀斯以仰视的视角刻画了一个退伍的美国老兵拉尔夫·克莱恩 [Ralph Clilne]，他也是怀斯在缅因州的邻居。克莱恩参加了"一战"，从图中可以看到，他墨绿色的制服已经被磨得发白，不再如往常鲜艳，穿戴的各种徽章也令人不自觉地想象其曾经历过的战争。怀斯第一次看到这位老兵是在一次退伍军人节上，那一刻，他立马感觉到，克莱恩不仅是位值得敬重的军人，他的身上还折射出了那一代爱国军人的缩影。怀斯曾如此描述他的这位邻居："他十分爱国，美国国旗对他来说堪称一切。克莱恩是那种可以在康科德桥 [Concord] 上坚守国土的士兵。"[130]

怀斯熟知普林尼笔下宙克西斯 [Zeuxis] 和帕拉西乌斯 [Parasios] 关于绘画逼真性之竞争的故事[131]，但在他眼中，这个故事很大程度上带有欺骗性，甚至十分庸俗，因为无论二者中的谁取胜，他们的最终目的都只是为了营造肉眼的错觉感。这一创作技法仍然只关注如何再现现实 [reality] 表象，而非其实质内涵。"这就是威廉·哈内特和他的追随者约翰·皮托所追求的效果。但恐

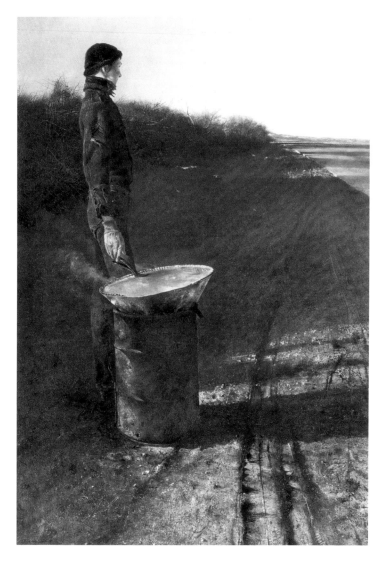

图 26　《烤栗子》[*Roasted Chestnuts*]

1956 年，蛋彩，121.9cm × 83.8cm，布兰迪怀恩河艺术博物馆藏

图 27 《爱国者》[*The Patriot*]

1964 年，蛋彩，71.1cm × 61cm，尼古拉斯·怀斯藏

怕这终将成为一种伎俩。"[132] 在这方面，绘画无法实现其审美功能，倒不如将欺骗人眼的任务交给摄影。但是，尽管影像与照片可以最大限度地还原、捕捉现实瞬间，怀斯同样不认为一张照片可以抛掷出关于对象实在性情的本质问题。他厌恶别人粗率地把他的作品与摄影照片相提并论，认为这不免让他的画落入俗套。

在第二章中我们看到，1942 年，怀斯创作了《冬天的原野》。完成于第二次世界大战期间，当许多美国艺术家转向抽象绘画时，怀斯仍然是一位坚定的现实主义者。这幅画所表现的是一只乌鸦尸体，然而相对于周围环境，乌鸦的尺寸显然有悖于其实际应占的比例。通过对死亡状态的强化、简洁的构图、对远景细节之真实性的消减，一股冬季的衰颓感油然而生。画面没有明亮的色彩，而多以晦暗的色调表现秋冬之际枯败草丛的质感。其之所以在超越现实维度意义的同时，证明怀斯依旧是一位现实主义者，是因为远处的树木像乌鸦一样具有清晰的视觉聚焦点，这对于人眼和摄像机镜头来说几乎都是不可能的，并且怀斯没有遵循透视法处理远景。这种视觉效果将绘画在视觉上形成的三维空间压向二维表面，形成了极为精细的视觉表层。这般生命消逝不禁让人联想到战争对人类生活的破坏……而有关生死的记忆一直留存在怀斯记忆的深处，反复在画作中出现。

在《爱国者》这幅肖像画中，怀斯没有直接将其命名为"克莱恩"，而把这位退伍老兵视作一类爱国士兵身份的象征。这一命

名方式在其作品中并不罕见，类似地，此后一年以库尔纳为主要对象表现的《德国人》（图28），同样揭示了怀斯个人对于战争的诠释方式。库尔纳作为德国士兵经历了"一战"，画中他身穿灰色制服，戴着头盔，双眼向画面右侧看去，仿佛正为别的景色所吸引，而无心眼前看画的人。只是相较《爱国者》和《普鲁士人》来说，怀斯在这幅画中的笔触表现更为率意，背景也未做单色调处理，而以深色大致涂抹出冬日树林的轮廓。整幅画中最亮眼的色彩是库尔纳的衣领，这黯淡的红色并不能让我们联想到一个军人的荣耀，反倒更像是斑驳的血迹，在追挽、哀悼那些因残酷的战争而消逝的生命。

或许，作为一个乡土艺术家，怀斯所怀念缅怀的不仅是故乡的土地，还有曾遭受战争蹂躏，见证了无数生命消逝的那片萧瑟旷野。在可见的笔触中创造不可见的物象属性成为怀斯最为独特的艺术创造之一。

父亲去世

自幼体弱的怀斯，几乎没有受到过正规的学校教育，而一直在父亲的工作室里练习绘画。作为彼时知名的插图艺术家，N.C.对他的五个孩子要求极为严苛，期待能够早日培养出他们的创作天分。对年幼的怀斯来说，父亲树立了一个威严的形象，而过于严格的艺术训练也让怀斯的童年时代或多或少地生活在阴影之中。

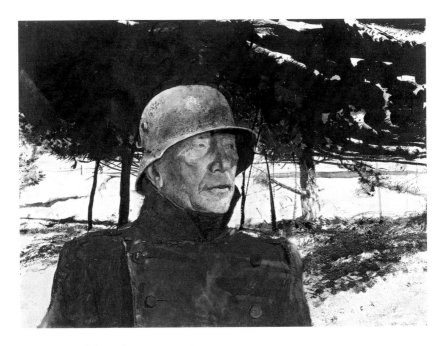

图 28 《德国人》[*The German*]

1975 年，钢笔与干笔水彩，53.3cm × 73.7cm，安德鲁·怀斯夫妇藏

这种压制性让他愈发想要挣脱父亲的管教，发展出独属于自己的画风。婚后，妻子贝奇成为他艺术道路上的经纪人和支持者，鼓励他适当保留父亲的建议，开辟个人画风。

然而，曾经严厉、如高山般伟岸的父亲却在 1945 年一场突如其来的意外中不幸去世，这对其时艺术生涯刚刚起步且尚未完全崭露头角的怀斯来说，宛若在一夜之间失去了自己创作的初衷。毕竟，父亲是他艺术道路上的启蒙老师。此后，怀斯在作品中创造了大量含糊的意象，足以构成一个私人的图像志世界。这些绘画元素多围绕生死的命题叙述，诸如频繁出现的荒野 [133] 和动物残骸，暗示着战后的萧条与对未知生活的不安情绪。在某种程度上，这也构成了怀斯笔下世界的一个重要剖面——对他来说，死亡、病痛、万物的衰败凋残正是体现艺术魅力所在的核心元素，并且，他通过蛋彩画的特性赋予对象以忧沉、阴郁的性格。对生命的思考与对亲人、好友的缅怀成为他画面中最频繁表现的主题。或许，这种创作训练也反过来给了怀斯排遣心绪的机会。父亲从未直接呈现在作品中，却通过各种几近符号化的语言隐藏在画面内部。画中的人物形象以极端写实的手法呈现，而其实在的个体意义却往往被抽离，转为一种瞬间性的姿态和情绪，悬置在画作表面。而简洁的背景构图更凸显了人物的在场性，成为一种对生命状态的纪实性描绘。

确实，N. C. 的意外去世常被学者们视作怀斯艺术生涯的一个

分水岭。例如，帕特里夏·容克 [Patricia Junker] 曾将这一风格的转变明确至 1948 年，即怀斯的成名作《克里斯蒂娜的世界》完成的这一年。[134] 一方面，怀斯在此后的创作风格更多倾向于一种明显的自省；另一方面，在父亲去世后，他开始在画中以灰暗的色调、极为精简的背景构图和窥视般的观看视角等形式手段刻意传达一种非常规化的审美体验。此外，贯穿怀斯画面叙事的主体人物在现实中也多有着心理或生理上的残疾——克里斯蒂娜不能正常行走，库尔纳的妻子安娜患有精神疾病。从这一角度来看，人物的心理特征和画面的形式元素形成了一种图画空间内部的张力，也成为能够代表陌生诡谲的画面特征的重要部分。

肖像画《卡尔》（图 29）是他在父亲去世后完成的第一幅蛋彩画，这幅画对怀斯来说意义非凡，也是他自己最为满意的一幅。从仰视的角度加以表现，《卡尔》突破了通常意义上肖像画的概念，卡尔·库尔纳——这位经历了"一战"的德国枪手也并未被表现为一个端坐着的模特。怀斯侧重的是库尔纳某个瞬间的表情，以及这种存在状态与他本人的个性、生活环境所达成的呼应。画中，他扭曲了视角，将库尔纳农舍阁楼上的空间变平（如第一章提及的，库尔纳农舍位于查兹福德小镇，是怀斯经久不衰的绘画主题之一[135]）。其构图以库尔纳的脸为中心，表现出他瞬间若有所思的紧张表情，画面上方开裂的天花板悬着锈迹斑斑、极为尖锐的铁钩，精细的笔触证明这幅画并非基于想象所创作，亦非出自对

图 29 《卡尔》[*Karl*]

1948 年，蛋彩，77.5cm × 59.7cm

库尔纳多愁善感式的追忆，而更可能是在照片的基础上绘制的。画中，怀斯表现了库尔纳居高临下般的姿态，因为在怀斯眼里，他还象征着一个专横武断的独裁者，这部分需要结合他"一战"期间德国机枪手的身份来理解。不仅如此，卡尔魁梧的身材和德国人的长相特征屡屡让怀斯联想到自己去世的父亲。以后来的艺术史观点看，这幅画同样被列入了怀斯极为重要的画作范畴，它标志着怀斯此后一段极富潜力且多产的创作阶段。在接下来的人生里，怀斯"开始了人生中一段漫长的交织着爱、罪责和愤怒的生活"[136]。

父亲的骤然去世对怀斯的影响程度之深，在他20世纪50年代后的创作中得到了持续且深刻的回应。看似不可细说的情感在怀斯内心经历了一个不断更迭的过程：起先是对死亡的震惊、错愕，而后逐渐绵延为一股忧愁与悲痛，虽不曾颠覆他对生活一直怀有的敬意与热爱，却潜藏在画面之下，成为一种悲剧性的力量，最终成为得以感动观者，引起情感共鸣的触点。同时，他经历了一个缓慢却极具戏剧性的语言模式的转变：早期对于个人语言的探索和尝试逐渐被更严肃清苦、更克制的风格取代。带着更为犀利的视角，寻常对象中的一些隐秘的成分被挖掘出来，让我们愈发感受到画面背后的喃喃细语。当谈到父亲的去世对自己生活的影响时，怀斯却只轻描淡写地说道："我眼中的查兹福德变得更为简单、阴沉，如今，我更深刻地感受到它于我之意义所在。"[137]

　　从怀斯对于周身环境的认识中，也可以看出他个人对于艺术创作的立场，以及他对于脱离了常规生活轨迹、超出经验本身的不可控部分的迷恋与向往。怀斯几乎未曾完整地通过画面向观众交代自己的容貌或创作状态，而两年后，他却称《被踩踏的草地》（图 30）是他的一幅"自画像"。这不免让读者感到困惑，因为怀斯在画中只描绘了一双穿着靴子的腿，真正吸引我们一再回到这幅画的实际上是他对于草地的细腻刻画。近看，这一道道笔触显露出充满节奏感的描摹，其所要展现的并不是草叶本身，而是以草叶蜷曲、扭转的姿态表现对于这片草地的深入观察。

　　尽管在创作这幅画时，怀斯险些因严重的肺病丧生，并且由于严重的肩膀疼痛在相当一段时间里难以创作，但他仍然坚持迅速地完成此画。托马斯·霍文认为，自这幅"自画像"完成之后，以往怀斯画面中那些多愁善感的特质已经慢慢消散，逐渐转变为更加深切的对于人性及生命意义的思虑。此后多年，在一次回忆中，怀斯好像早就预示到自己终将面对此般与绘画本身的斗争："我只是想要去创作……但并没有太多需要表述的内容。霍普有一种情感激发他绘画……弗罗斯特也有作诗的理由……而我父亲的死亡……让我认识到了一些以前不曾考虑过的意义重大的人与事，是他们让我真正学会了去思考和感受。如此一来，我需要尽可能地用画笔将他们清晰描绘下来。"[138] 在写实手法的映衬下，这一阶段作品的视觉风格更为接近一般意义上的现实主义艺术风格——

图 30 《被踩踏的草地》[*Trodden Weed*]

1951 年，蛋彩，50.8cm × 46.3cm，私人藏

即对表现对象之客观性的尊重与最大限度描摹。怀斯终于还是选择面对眼下这个见证了亲人好友逝去的故土所带给他的伤痛与悲愁，选择在这个美国边远一角的小村落里正视现实生活带给他的巨大心理落差。而此后我们将看到，对熟悉对象的长期观察也给予了他持续创作的灵感与勇气。如今看来，游移不定的风格还体现着怀斯努力拥抱内心矛盾情感的尝试。

对怀斯来说，库尔纳的农舍一带不仅是父亲去世之地，也代表着查兹福德的全部。然而，它本身所表示的地理属性概念已经被抽离，而更多成为一种情绪层面凝练出的抽象，这种交杂在生死之间的张力关系是其悲伤的源头，并在其作品中一以贯之。显然，在《被踩踏的草地》中，怀斯有意模糊了他当时所置身的地景之全貌。此外，画面的灰暗色调、陈旧的靴子、枯败的草叶和坚硬的大地还寓意着万物的衰败和凋残。在此氛围下，这片草地更像是一个纪念碑般的永恒存在，见证着历史岁月里一代又一代的生命。

贯穿 20 世纪五六十年代，怀斯通过不断提炼画面情节与叙事性，于经过了调和与化用的意象中注入象征意味——对象的自然属性被抽离，而更像是在暗示某种心绪。可以说，怀斯情绪性的艺术表达与理性克制的形式元素促使他成为一个保守的美国现代艺术先锋者，而这种表现方式对当下生活的阐释也再度确证了他作为一个敏锐观察者所抱持的对老师、故土与亲友的敬意。至 20

世纪70年代后,其作品与当下现实的联系愈发微弱,值得寻味的是,这种脱离早已在对客体对象的细致表现中显露出不断增长的趋势,众多人物肖像画便是这样的例子。

二 情感的在场与缺席

在苏珊·桑塔格眼里，"拍照就是参与另一个人（或物）的必死性、脆弱性、可变性。所有照片恰恰都是通过切下这一刻并把它冻结，来见证时间的无情流逝"[139]。在桑塔格的摄影理论中，她认为，"照片使人们假想拥有一个并非真实的过去"，而这部分体现了摄影作为艺术活动的一种怀旧性。照片可以唤起人们对特定人或物的情感，或许，对影像这种媒介形式的模仿也成为怀斯个人缅怀过去，感知体认过往生活的一种独特方式。在他这里，"怀旧"不仅可以帮助塑造过去的历史感，甚至能够恢复当下时空的鲜活性——通过不断截取、定格熟悉的日常生活场景、人与物。

这种怀旧的氛围有时候看起来是萧条清冷、郁郁寡欢的，因为一切都被镀上了岁月的痕迹，成为时间的见证者，如衣橱外挂着的军大衣、房门背后挂着的雨伞、太阳下晾晒的渔网等。怀斯所选择反复刻画的主人公如奥森兄妹，终生都定居在缅因州的小村落里，他们看上去显得与20世纪这个高度机械化、技术化的社会格格不入，在整个时代的疾速进程下显得古怪陈旧，不合时宜。

在怀斯的艺术世界里，他使绘画尽可能地占有着摄影艺术捕捉对象所具有的瞬间性，仿佛画面已经不是用来表现或再现客观

世界的东西，而成为他个人记忆的断片与现实的缩影。摄影作为一种艺术形态能够在经验主体与客观物象之间建立起沟通的桥梁，这种关系具体化为同情的、漠视的，抑或是悲悯的情感。这种特殊的表达最终形成了他个人一反常态化的视觉叙述系统——始于19世纪的写实性表现和笔触质感仿佛一股暗流，以类似于摄影的视觉形式延续至20世纪三四十年代的美国场景绘画，最终在怀斯的艺术世界里成为他吸纳、综合主流绘画技法的手段，一直延续至其晚年的创作。

当然，这种"摄影式"记录对观者来说有时也具备一定程度的侵略性，因为拍摄的视角部分决定了观看的角度，而这是由艺术家一个人所决定的。模特很多时候并不能预判自己所被描绘下的形象。因此，这一特殊的观看视角有时也被如今的学者们称作是窥视性的，意指一种非常态化的观看。而当这种"窥视"持续、反复地出现在怀斯的画面中时，它逐渐被物化为一种"窥视欲"。此时，怀斯的身份也随之由艺术家转变为一个有着心理疾病，且不幸丧父的幻梦者。

诚然，艺术家的创作不可避免地要受到自己趣味和关注点的影响。例如，美国抽象表现主义的代表马克·罗斯科就曾表明："主题是关键的，而且只有那个主题是关键的，它是悲剧性的和永恒的。"[140] 罗伯特·马瑟韦尔[Robert Motherwell, 1915–1991] 则指出："艺术家的职能是使精神成为现实，从而使自己掌握控制权。"[141]

而怀斯说："改变对象对我来说并不十分重要，因为我通过同一个对象总能收获新的启示。我花了几乎一整年的时间画《雪花飞舞》，因为我深深痴迷于库尔纳农场的那片山丘上方云团的倒影，对我来说是它们定义了山丘的形状。自我还是个孩童时起，我就常在那片山上散步，我走了数百次数千次，它并不只是沉寂着的土地。我的余生都可以用来画这一片山丘。"[142] 他确信，以人类为中心的物质世界和更高层次的精神世界具有某种内在关联。怀斯淡化了作为个体的自我的实体意识，恰如爱默生认为精神与物象之间存在连续性一般——"站在光秃秃的地面上，头脑呼吸清新的空气，思绪升入无限飘扬的大气空间，这一刻所有狭隘的个人主义都消失了。我变成了一个透明的眼球，我仿佛什么都不是，却看到了一切，宇宙万物经由我流通循环，我是上帝的一部分。"[143]

在 1963 年诺克斯画廊举办的回顾展上，著名的艺术批评家布莱恩·奥多尔蒂 [Brian O'Doherty] 将怀斯与梭罗进行比较，称怀斯的作品是对于美国传统的一次全新阐释。他认为，怀斯借由情感的疏离性创造了一个类似于瓦尔登湖的个人艺术世界，其画作所关注、刻画的是衰颓与荒芜的景象，即便是其笔下的个体人物，也依附于"回避"性 [avoidance] 的创作手法展现——他们看上去有点像木头人，背对着我们，有时候他们是睡着的。[144]1995 年，怀斯在堪萨斯的纳尔逊阿特金斯艺术博物馆 [Nelson-Atkins Museum of Art] 迎来了另一场大型回顾展 [Andrew Wyeth: Autobiography]，《堪

萨斯城明星报》[Kansas City's Star] 的评论家爱丽丝·索森 [Alice Thorson] 曾指出，在怀斯的人物画中，我们几乎看不到真切的情感，因为怀斯的肖像画中的个体时常看起来死气沉沉，又或者，他们总是沉浸在睡梦中，似乎永远不会醒来，也不愿醒来。[145] 从他 20 世纪七八十年代对于女性裸体（如海尔格系列）的表现中，我们也可以看到，似乎她们首先是"物"，而非有生命的个体。

通过审视怀斯以邻居们为对象创作的肖像画可以发现，虽然被表现的对象看似有着不同的个性气质，但这最终并未能够形成某种具体的人格。如今，我们似乎难以将怀斯创作的大量人物画划分到一个单一的视觉风格之下。作为一个艺术家，他并不喜欢别人看着他创作，因为这让他一再意识到自己形体的存在，并且会遏制他的思路和灵感——"模特必须一动不动地待在那，盯着我。我还必须和他聊天"[146]。显然，怀斯并不喜欢这种类似于绘制传统肖像画的委托式创作。他不断地修正自我与模特间的关系："我在创作时宁愿自己不要拥有这副躯体，只是一双眼睛。我希望模特们不要注意到有我这么个画画的人在他们面前创作，这样我才能画出真正想要表达的东西。"[147] 他还多次声明，只有当别人看不见他时，他才最具创造力。科恩指出，这一特殊的个人癖好也许就是画中人物有意识地避开观者视线，又或者是时常沉浸在睡眠、远望等与画面主题无甚相关的活动中的主要原因之一。更为有趣的是，相较于活生生的人而言，静物可以帮助怀斯更为自由地将

个人情感倾注于对象。[148]

　　让人疑惑的一点是，纵使怀斯选择表现最为熟悉的亲友邻居，人物形象却并未居于他画面的中心位置。哪怕是他为妻子贝奇创作的肖像画，其构图之简洁也呈现出一种与当下时空的错置和格格不入感。转瞬即逝的光阴对怀斯来说似乎总有无尽的魅力，吸引着他一遍遍地刻画瞬间的人物神情，于他而言那是珍贵的记忆。例如，1966 年创作的《玛嘉的女儿》（图 31），怀斯将其定义为一幅描绘妻子贝奇的肖像画。画中，他将贝奇置于画面最左端，她的视线移向别处，这幅画侧重于捕捉她瞬间的神情，而她脸上的红晕正暗示了这一点。在怀斯的自述中，我们可以看到艺术家本人对把握瞬间性情绪的执着：

　　创作这幅画耗去了我很长一段时间，而且我知道它并没有传达出我想要表现的东西。那时，我是史密森尼学会董事会的成员。当然，这是一个颇具声誉的头衔，但是贝奇却不喜欢这个身份，认为这将妨害我的创作。一天早上，我正准备去华盛顿，她非常气恼，几近狂怒。这一路上，我一直在想她那因愤怒而变红的脸颊。我知道自己在画中清晰地捕捉到了那一瞬间贝奇的神情。正是她乌黑发丝下的面颊和头上戴的那顶教友派 [Quaker] 帽子使这张画还能被算作肖像画。它不只描绘了一个外表迷人的女性，还有她正急速上升的血压。一幅肖像画能否奏效恰恰取决于这些精细的线条，而之于这幅画，便是那顶古怪的教友派平帽和有着泪珠般

图 31 《玛嘉的女儿》[Maga's Daughter]

1966 年，蛋彩，76.8cm × 67.3cm，私人藏

光泽的两条缎带。画中的贝奇本可以是一个刚运动完的年轻女孩。[149]

怀斯将其命名为《玛嘉的女儿》，似乎有意将观者的注意力引向过去的生活，为画面增添时代感。事实上，这种有意模糊时空界限的做法还在此后的海尔格系列画作中得到了集中的体现。再现性的逻辑之下，是充满戏剧性的对于经验事实的改造和重组。怀斯将画面意义限制于一定的视觉准则之下，也以几乎完全个人化的方式不断调试着自我与真实的界限。

如前文所提，怀斯在创作过程中隐含着一种偷窥情节，时常以一个伪装者的视角进行隐蔽性的观察。[150] 在《希瑞》（图32）、《发辫》（图33）和《尼古拉斯》（图34）这些画中，便存在着这种隐蔽性的角度——画中的个体并不直接看向其受众，而以斜侧或半侧的姿态呈现，其游离于画外的精神状态也难以与画面背景达成协调，仿佛这恍如隔世之感才是他们的本色。理解这一表达方式也对观众的观察视角做出了限制。以《尼古拉斯》为例，在怀斯提到自己创作这幅坦培拉绘画的灵感时，他说道："当时，我终日坐在工作室的一角，在一幅风景画上耗了数月的时间。我爱它的颜色，但这张画却并没有真正传达出我所体会到的情绪。我需要一些与我更亲密的事物。一天，尼古拉斯放学回来，坐在角落里开始幻想自己坐飞机，他的双眼向窗外望去。于是我说，'尼古拉斯，待那别动。'我将画架拖到角落里，就在那幅风景画的

图 32 《希瑞》[Siri]

1970 年，蛋彩，77.5cm × 76.2cm，布兰迪怀恩河艺术博物馆藏

图 33 《发辫》[*Braids*]

1977 年，蛋彩，52.1cm × 41.9cm，私人藏

图 34 《尼古拉斯》[*Nicholas*]

1955 年，蛋彩，82.5cm × 78.1cm，私人藏

基础之上缓慢、细致地画下了尼克。似乎比起那片风景本身，尼克更能表现出山丘给人的感觉。他穿着的这件毛皮大衣、他脸上的神情……对我来说，小尼克更准确地传达了那片冬景的情绪。"[151]这情绪成为怀斯个人的记忆，并最终通过一幅肖像画传达了出来。然而，作为观众的我们仅凭尼古拉斯在画中的侧身像却难以捕捉到怀斯口中的种种情感瞬间，也无法想象他是如何独自在那片冬景里踯躅，在画板上调色。能够确定的是，怀斯在看到小儿子的那一瞬间，以往毫无意义地停留在他脑海里的那些色彩、构图和形式，突然间有了具体的含义。

与怀斯本人对画面意义的思考相对应的，是他内心潜藏了许久的对自我的苛求。自克里斯蒂娜·奥森兄妹在 1968 年相继去世后，他愈发受困于画作呈现出的单调和乏味，并对现实的不确定性和多重性有了更加个人化的领会。此后，怀斯依旧勤勉地创作，不断校准自己的创作初衷，寻觅新的灵感，直到邻居海尔格 [Helga Testorf] 的出现。

三　海尔格：幻想的缪斯

20 世纪 70 年代早期，怀斯遇到了海尔格。她在约 1959 或 1960 年的时候来到了美国，只短暂学过三年的英语。作为一个土生土长的普鲁士人 [152]，海尔格为自己的血统感到自豪。如梅里曼所说的，"她在战争和德国的神秘感中来到这里"。而怀斯也承认，在他的记忆中，关于海尔格的故事和他自己对"一战"中普鲁士的侵略密不可分。[153]

如今，更为人们所关注的是怀斯为海尔格创作的一系列裸体画。毋庸置言，这些颇显露骨的画作为晚年的怀斯招致了一阵非议，因为这不仅不符合他一贯的乡土艺术家形象，也不符合一个晚年艺术家应有的自我操持，更何况他的妻子贝奇自始至终对此一无所知。自海尔格系列创作初次公布于众，就在当时的评论界掀起了一阵众议。并且，怀斯此前已经积累起来的名声开始因为这长达十五年的秘密创作而走向下坡。在评论家和观众的眼里，怀斯已不再是一个严肃的现代画家，而终日沉溺于自己周边粗鄙的环境中，失去了对更具宏大意义的美国绘画的关切。例如，《时代报刊》的评论家道格拉斯·麦克吉尔 [Douglas McGill] 便曾坦言："海尔格系列创作在专家和学者们间引发的唇枪舌剑比最近任何一场博

物馆展览都要更加激烈。"而持否定态度的学者们则多围绕"什么是绘画？什么是艺术？真相是怎样的？所谓"现代绘画"又该如何定义？"[154] 这些问题，贬斥这些裸体画暗示的强烈性欲。对此，怀斯依旧以他一贯秉承的创作观念给出了回应——图画本身是为了创造通向画外的三维空间，以探究现实世界中个体的瞬间情感。[155]

如果说这两百多幅未经妻子贝奇许可而表现女邻居的画有什么特别的创作意义的话，那么还需要将其视作怀斯将自己内心的欲望、情感与幻想付诸形式感的一次次尝试。《记忆与魔幻》的策展人安娜·克努特森提道，怀斯的姐夫赫德曾经观察到，N. C. 曾教育子女要"将表现对象视作自己，要成为对象本身"[156]。不可否认，这系列作品的私密性在一定程度上确实出于怀斯本人对夫妻关系的抵抗。尽管贝奇引领着怀斯职业生涯的稳步发展，如霍普的妻子约瑟芬 [Josephine Nivison Hopper，1883–1968] 曾教她的那样，细心负责地记录其作品展况与经济收入 [157]，但当时，年过半百的怀斯愈发感受到自己对妻子的依赖，迫切地想要脱离她的掌控，真正依自己的意愿创作："贝奇头脑清晰，很有远见，总是能想出些新奇又妥当的观点和表现形式。但是……我感到自己正受到强烈的压迫，我很想知道自己能否只靠'天赋'绘画，而不是依赖于贝奇的那些点子。"[158]

事实上，海尔格系列并非怀斯首次以女性裸体为主题的创作。早在 1968 年，怀斯便在缅因州结识了 13 岁的希瑞 [Siri

Erickson]，用他的话说，这位"缪斯"唤醒了怀斯对于生活本身的热情，以及对年轻女性的性欲。也正是她，促使怀斯创作了首幅女裸体画《桑拿房》（图35）。对怀斯来说，希瑞不仅可以填补内心因亲友去世带来的空虚，还帮助他发明了一种从未尝试过的新鲜题材。1969年1月，在参加完克里斯蒂娜·奥森的葬礼后，怀斯的脑海里依旧挥之不去希瑞留下的深刻印象。

在怀斯眼中，海尔格——这位住在库尔纳家附近的德国移民，如策展人威尔马丁曾指出的，是一个近乎理想的女性个体。[159] 当时，库尔纳气数将尽，而海尔格是她的护工，因此在怀斯去探望库尔纳时两人经常碰面。她不仅十分配合怀斯的创作，还让他体会到一种名副其实的自由和适意。据已有资料来看，虽然对怀斯初次结识海尔格的时间记录不一 [160]，但最凑巧的一点是，海尔格的住所恰恰在父亲 N. C. 当年发生交通事故的火车路口一带。如此一来，怀斯再一次有理由相信，遇见海尔格，并且是在库尔纳的家里遇见她，并非偶然。而这一次，她"就像冷冬后的初春"一般，使这个一度让怀斯联想到死亡的地方重新在他心中燃起生命的希望。

对生性敏感、嗜好自由的怀斯来说，海尔格的出现在他看来是一个寻求精神解脱的信号。他在构图上变得更加大胆——此前精细的描绘受到了搁置，他感到自己终于可以将注意力从蛋彩画对技艺的严苛要求里转移出来，转而拥有一种不受限于主题和形式的超然与释怀。不过，即便在晚年殷实富裕，实至名归的岁月里，

图 35 《桑拿房》[*The Sauna*]

1968 年，蛋彩，73.3cm × 62.9cm，布兰迪怀恩河艺术博物馆藏

他也没有失掉绘画的尊严感。1976 年，怀斯创作了《奴隶收容所》（图 36），画中，他再一次有意模糊了房间的物理结构和地理特性，只聚焦于眼前这个沉睡的裸体，并让她背对观众。尽管女性裸体在西方古典油画作品中已经形成了一条漫长的线索（从乔尔乔内、提香到鲁本斯、安格尔、维拉斯凯兹以至马奈等），但对怀斯来说，这件作品尤为直白、典型地反映了他对无止境、无限的时间与空间观念的投射。画面的主体依然是海尔格，却被画家处理为一个黑皮肤的女性裸体，她甚至可以是任何一个浮现在观众脑海里的女人。怀斯后来这样描述这幅画背后的意涵："当时我尝试着在画面中营造一种没有具体时间概念的氛围，并且我认为自己最终做到了。人物身上没有可以用来表现时间或是具体日期的装饰物。这幅画可以表示任何历史时期——古埃及，或是文艺复兴时期。当然，画中的裸体会引发大家丰富的联想，这也远非仅是对一个普通个体的描绘。"[161] 据此，我们可以了解到，虽然画中的女性躯体仍未完全脱离西方古典绘画对于表现女裸体的构图模式，但亦未被表现出充分的自然人格。在一些艺评家的眼里，对女性裸体形象的塑造则暗示了潜在的男性凝视，还涉及性别的优越问题和观看的权利。在这一前提下，画中的女性只能作为一种象征性的符号来解读其之于画面内容的具体含义。也许，此刻的海尔格，已经成为一种人物符号和不具实体意义的载体，被用以表达某种瞬间性的状态，或是代表创作者自己某一刻的心绪。

图 36 《奴隶收容所》[Barracoon]

1976 年，干笔水彩，64.8cm × 49.5cm，私人藏

另一方面，海尔格也成为怀斯试图跨越现实与梦境之鸿沟的一个媒介。通过这批数量可观的、以海尔格为单一表现对象的作品，细腻的笔触不仅让我们看到其观察的细致，也让我们看到怀斯对于生命、熟睡、死亡等各种精神状态的思考。在这里，对于生死的态度变得含糊起来，沉睡着的海尔格仿佛一躯雕像，自外于时间的流逝，又仿佛随时将要醒来，与艺术家进行亲密的对话。怀斯将画面背景和人物所处的环境描写都尽可能地简化，而有意识地突出光影关系、人物发丝与皮肤的质感。正如我们难以越过这些形式手段去"纯粹地"看待画面内容一样，媒介、技法的整合与画家对人物的感受共同构成了后来人眼中的"超现实感"。

四　在现实与超现实之间

《春》，1978

1978 年，怀斯创作了《春》（图 37 ）。据他本人陈述，这幅画表现的是库尔纳去世前躺在床上的情景。其创作缘起是此前一年怀斯在拜访库尔纳时与他见的最后一面。画中，山脚下，库尔纳的身体被正在消融的积雪包围。这也可以被视作一幅想象的人物肖像，怀斯借此传达了自己对此时库尔纳脆弱生命的强烈情感。在 20 世纪 70 年代早期，库尔纳被确诊癌症，画中，怀斯暗示着观众，随着春天的来临，库尔纳僵化的身体也将和这片积雪一样融化、消逝，并在这片维系他一生的土地上得到重生。《圣诞节的早晨》（图 38 ）是怀斯首次在画中对个体死亡做出回应，以邻居桑德森夫人 [Mrs. Sanderson] 为原型，怀斯借此衍生出的死亡与重生主题在 34 年后的《春》中再度回响。恰如前者所带有的超现实意味一般，怀斯对两幅画的标题也采取了近似的命名。而 80 年代后，我们还能在怀斯关于睡梦的绘画中找到诸多他隐喻死亡，借此缅怀亲人的方式，以作为对个人记忆的一种悼念。

对于这一表现方式，怀斯承认超现实主义脱离了他个人生涯绝大多数作品的语言模式，尽管其中多数是在事实的基础上运用

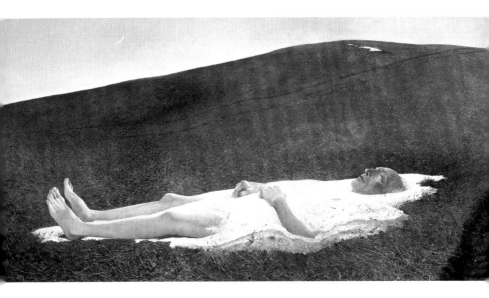

图 37 《春》[*Spring*]

1978 年，蛋彩，121.9cm × 61cm，私人藏

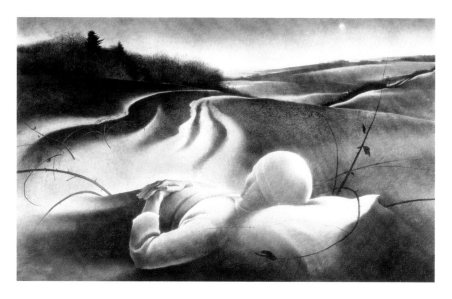

图 38 《圣诞节的早晨》[*Christmas Morning*]

1944 年，蛋彩，96.5 × 58.4cm，柯蒂斯画廊藏

多维度的表现手法，但少数几张以梦境与想象为经验的创作仍旧不可忽视。例如，这一时期创作的自画像《西恩博士》（图 39）就显然缝合了超现实主义与个人记忆。其标题让我们联想到 1915 年罗素·桑代克 [Russell Thorndike] 出版的同名经典小说。主人公原本是美国新英格兰地区迪姆彻奇 [Dymchurch] 的一位牧师，而矛盾在于，他曾是臭名昭著的海盗船长克莱格 [Clegg]，如今却以稻草人的身份过着双重人格般的生活。尽管怀斯素来不是个顺从主流风潮的人，但也许正如这本小说的情节一样，这幅画的标题还藏着一层言外之意——它暗指怀斯对恶作剧的嗜好，就像他童年时对于装扮活动的狂热一样。[162] 如前文中指出的，怀斯不仅十分排斥作画时被他人注视，希望将自我从形体中抽脱出来，他还非常热衷于用面具和戏服掩饰自己，因为这让他难以辨认。并且，他还将自己艺术家的天资与创造比作一种对真实自我的伪装，当他以衣物和装饰覆盖住身体时，这种感觉甚至让怀斯感到踏实和欣喜："置身其中，向外张望、观察——人们不是在回应我，我并不存在。"[163]

这幅自画像中，他将自己表现为一个穿着蓝金相间的海军外套的坐着的骷髅，这件衣服是派尔在 1812 年的一场战争中留下的遗物。在怀斯童年，N. C. 曾以此严苛地培养他的形体造型能力，并要求他在学习后只凭记忆默写。[164] 这给童年的他留下了深刻印象。在创作这幅画时，怀斯使用了一张自己的 X 光图。此外，这

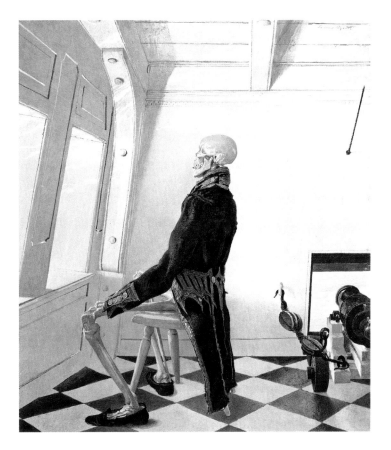

图 39 《西恩博士》[*Dr. Syn*]

1981 年，蛋彩，54.6cm × 48.3cm，私人藏

幅作品还让我们联想到比利时超现实主义画家保罗·德尔沃 [Paul Delvaux，1897-1994] 笔下相似的人形骷髅。

怀斯这种对于个体生命的执着探索，很有可能源于他的生活体验与文化背景。对于想象与死亡的沉溺催生其与"超现实主义"的相通之处，为作品的整体呈现营造了一个幻想的超验氛围。在讨论怀斯的个人生活经验和私人幻想之间的勾连的同时，也是在探讨超现实主义的浪漫与幻想倾向。一个更为直接且能够说明怀斯借由现实人物建构不受制于特定时空逻辑的例子，便是上文提及的《雪丘》（图6）。1987年，为了庆祝自己的七十岁生日，怀斯开始创作这幅画，这花了他几近两年的时间，如此长的创作周期在他整个艺术生涯中颇为罕见。[165] 他在追忆过往和内省中度过晚年，而《雪丘》再一次将怀斯内心潜藏了许久的超现实倾向宣泄了出来。可以说，这幅画是他对自己艺术生涯的有意识总结，这既是一种整体性的回顾，也是一次对创作初衷的重新校准。

画面背景所描绘的是贯穿怀斯一生创作主题的库尔纳农场和布兰迪怀恩河山谷附近的丘陵。其中的部分被凝练为近乎抽象的远景，暗示了他对于这片土地的熟悉程度。此外，我们看到，《雪丘》不仅交代了开阔、寂静而又辽远的冬日雪景，还以想象性的语言将已经去世的库尔纳夫妇描绘为正在跳舞的人。前景中的山顶、后退的山谷和广阔的天空共同构成了画面的白色基调。山坡上，六个人系着丝带围成一个圆形载歌载舞，他们都是怀斯最为熟悉

且频繁表现的邻居和亲友。七条丝带标志着怀斯的七十年艺术生涯。奇怪的是，画中只有六个人物，却有七条丝带，或许，缺席的那个人是克里斯蒂娜·奥森，腿部的残疾使她无法加入。又或许，没有画出来的第七个人是艺术家自己，以一种无言的方式陪伴着邻居们走过漫长的人生。无论如何，这是一幅基于想象力创作的绘画，证实了怀斯丰富的幻想能力。不同的是，寻常的生活景象下却永远潜藏着一股晦暗不祥的氛围，这通常与死亡或疾病相关——库尔纳死于癌症，艾伦·林奇 [Allan Lynch] 最终自杀，而威廉·洛珀 [William Loper] 则陷入精神疾病……

因而，如果说怀斯晚年的作品与超现实主义之间存在什么风格上的关联，那或许可以归结到两者共通的在画面中对于潜意识和幻象的组合。这也是怀斯用以逃避周身生活处境与时代境遇的独特方式。这种联系或许来源于怀斯的浪漫主义情结和不甘与时代风尚为伍的自信。对于记忆和幻想的沉溺、对传统意义上图画所承载的文化意义和价值观念的摒弃，使超现实主义绘画主要分为以胡安·米罗 [Joan Miro, 1893–1983] 为代表的、依凭符号和色块进行的创作，与以达利为代表的基于客观对象的创作。只不过，达利等人通过使用与梦境有关的视觉形式对现实中的客体进行了意象化的处理。怀斯画中这种介于现实与超现实之间的视觉张力之所以难以定义，主要是因为画家频繁地将现实场景置于模棱两可的梦幻般视角下呈现。这便引来了另一个理解怀斯艺术至关重

要的母题——睡梦与情绪。

生命、睡梦与情绪

20 世纪 60 年代后，怀斯所创作的与魔幻现实主义具有类似视觉效果的绘画手法还被诠释为一种"新具象"风格。[166] "新具象"绘画并非一个有着统一视觉风格的艺术流派，而意指某种新颖的具象绘画面貌与表现逻辑。无论是在霍默、伊肯斯，还是精确主义的作品中，我们已然看到，写实艺术是美国现代绘画的重要基调之一。相比起具象绘画先锋弗朗西斯·培根、卢西安·弗洛伊德直接以照片作画的习惯，怀斯则主要凭借速写和视觉记忆、想象完成画作。怀斯的笔触于轻盈中透着韵律和节奏，同时也保持着几近病态的克制，审慎地布排笔触，晦涩地传递情感。

在调和画面表现性与写实性的平衡的同时，怀斯较完整地保留了个人对于对象的认知与情感体验。尽管他不像后印象主义的高更、马蒂斯或是德兰那样借助于颜料本身的质感和笔触的表现力去实现画面的装饰性效果，但对于坦培拉绘画的革新同样使他在现代主义的阵营中崭露头角。当我们如今回顾怀斯刻画平静的生活细节的作品时，已然能够发现其中显而易见的超现实的意味，虽然它呈现在其作品中的方式十分自然，并无与真实生活相突兀的赘余感。正如前文中曾提及的另一幅自画像《久别归来》（图40）表现出的那样，早在 20 世纪 40 年代，这种语言模式的种子

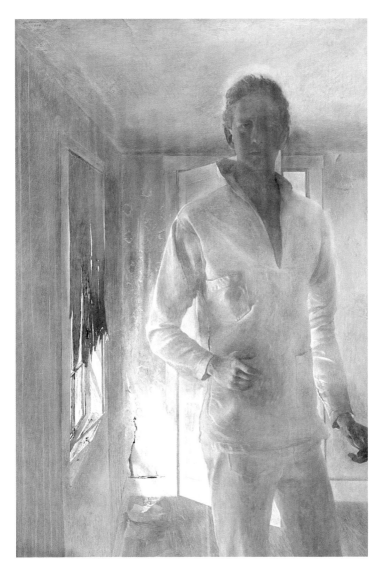

图 40 《久别归来》[*The Renevant*]

1949 年，蛋彩，76.2cm × 53.3cm，新不列颠美国艺术博物馆藏

已经初露端倪，显露出超现实的潜质，走向意象化之路。画中，怀斯模糊了自己的脸庞，身体似乎要消融在周围的空气和光线中。彼时，怀斯还未能完全成功地尝试出一种超离于现实之外的画面意象，被模糊掉的半张脸也显得与整体氛围相突兀，细节处理上仍存在许多疏漏——观众难免好奇，画中的人物究竟身处何处？如果这是一个室内的房间，为何光线从画面左端投射进来，却不见窗户？画中的怀斯似乎正迎面朝着我们走来，如果这幅自画像是画家对着镜子创作的，为何画面缺失应有的细节，而概括性的笔触对于姿态的描绘看起来更像是基于想象完成的？诸如此类种种疑问都表明，怀斯有意识地要将自己营造为一个虚幻的形象——穿着白色的衣服，身体似乎要消失在周围的光色中。

事实上，恰如第二章中所提及的，自 1943 年怀斯的作品参展 MoMA《美国现实主义者与魔幻现实主义者》[American Realists and Magic Realists] 以来 [167]，他就因徘徊于现实主义与超现实主义之间的手法吸引到馆长和策展人巴尔。怀斯的冷峻视角与理性元素使他不同于一般意义上的现实主义者，抑非幻梦者，以至在当时的展览中尤为出众。不仅如此，当时的学者还倾向于将其与达利 [Salvador Dali, 1904-1989] 笔下的梦境与幻想，抑或是美国先驱艺术家威廉·哈内特 [William Michael Harnett，1848-1892] 和约翰·皮托 [John Frederic Peto，1854-1907] 的错视静物画相联系。对此，怀斯向外界宣称了自己语言的独立性。尽管他承认自己曾受

惠于克莱夫·贝尔 [Clive Bell] "有意味的形式" [significant form] 这一理论观点，但也表达了对摆脱媒材束缚的强烈渴望，以避免让观众在画面中寻找到任何技法带来的"样式主义" [mannerism] 余韵。他希望通过形式元素和对画面的取舍实现个人自由的表达模式，而不是通过转移所谓的创作自发性阻断看画所应有的审美愉悦。[168]

有趣的是，欧洲超现实主义曾间接地启发过怀斯对于绘画象征性语言的创造。并且，早在其于 20 世纪四五十年代创作的表现缅因州海岸风景和当地居民的作品中，我们已经可以发现他与达利作品呈现出的相似性。20 世纪 30 年代，当达利的作品在纽约的朱利安·列维画廊 [Julien Levy Gallery][169] 频繁展出时，一个艺术家的自负和恃才傲物很快为他赢得了国际声誉，这也给了怀斯机会去首次目睹这些带有启示性的超现实绘画。直到 2005 年怀斯接受采访时，他仍然可以生动地回忆起自己第一次看见达利的《偏执狂的星型影像》[Paranoiac–Astral Image] 时内心的激动。是年，在其最后一场大型回顾展《安德鲁·怀斯：记忆与魔幻》[Andrew Wyeth: Memory and Magic] 上，《费城问讯报》[Philadelphia Inquirer] 的艺评家爱德华·苏赞斯基 [Edward J. Sozanski] 曾清晰地指出，怀斯善于将自我的观察与想象结合，而早自《被践踏的草》完成前后，他的画就已经显露出诡谲的气息，这一"魔幻现实主义，成为自 20 世纪 40 年代以来怀斯艺术中一条隐藏的线索，通常与

其象征语言、纯粹的写实性，和不甚明显的超现实性交错"[170]。如策展人安妮·克努森 [Anne C. Knutson] 所言："怀斯使用一种神秘的符号语言来解决个人绘画问题——记忆、伤逝、死亡、永恒。和毕加索一样，他的个人母题库也在不断地发展。"[171]

贯穿怀斯的朋友、艺评家、学者以及他自己对于作品的评述，"情绪"[emotion] 始终是不容忽视的关键词。怀斯将门窗与睡梦、思虑、想象等心理状态联系起来，通过描绘给人恍若隔世之感的画面主体，他也在探索幻想、现实与当下创作状态间的交集（如图 41《满溢》）。这种基于情绪，借用了超现实主义之视觉效果的表达，也恰可以被视作现实主义在美国现代主义艺术环境下所生发出的新艺术面貌。或许，在更为宽泛的意义上，这种隐秘的情感传达与视觉品质也是他的作品内涵与丹麦象征主义画家维尔姆·哈默肖伊 [Vilhelm Hammershoi, 1864–1916] 笔下静谧、安宁的室内房间相通之处。两位画家关注的焦点都在于尽可能地展现并挖掘寻常物的质感（如厨房里的碗碟、走廊上窗边映射下的一束光，抑或是秋日里枯黄的树叶）和其最终能够被描摹在画布上的样子。

诚然，怀斯并非首位以隐秘的写实方式表达日常生活的现代艺术家。哈默肖伊同样采取了含蓄的方式展现室内空间里人物生活的私密性。[172] 这种创作方式无意中激发了一种爱默生式的超验情绪与感情基调，重新唤醒我们对于日常物件的回忆与审视。这让我们不禁好奇，究竟怀斯和哈默肖伊是要刻画物象本身，还是要

图 41 《满溢》[Overflow]

1978 年，干笔水彩，73.7cm × 58.4cm，私人藏

刻画瞬间的静谧氛围。

回视怀斯创作的这些具有魔幻现实和超现实意味的画面，其作品中真正缺席的，与其说是特定的主题对象，倒不如说是现代生活经验中人与周身环境之间的关系。怀斯笔下的奥森家，抑或是库尔纳农场，常常是不见人迹的空荡房屋与旷野，即便其主体在场，也常常是一副游离于画外的姿态。在对这些寻常生活场景的描绘中，怀斯所触及的更多是个体与现代生活的不协调之处——即使是坐在私人飞机里的贝奇，照相般冷峻视角下的乡间房屋，也常常带给观者一种恍若隔世的疏离和萧条感。他扎根于质朴的郊野生活，目之所及却是陶醉在城市化进程下，"美国梦"愿景背后的怀乡情绪。对怀斯来说，客体对象好比探索的媒介，他们既构成了其个人有形的艺术世界，也成为他寄托情感与意念的不具实体意义的介质。

结语：艺术创作与现代生活间的错位

寻常物才有所道，但这很难寻觅。如果你相信它的存在并热爱它，那这一具体的事物将会具有普适性。[173]

——安德鲁·怀斯

借助于现代主义和现实主义的概念去分析怀斯的作品，为我们理解、诠释什么是现代主义艺术，什么是现代性带来了更多的可能。一直以来，怀斯的作品被贴上了众多标签：美国性、乡土、孤寂、疏离、照相现实主义等，通过对其作品与研究进展的回顾，本书希望能够为理解 20 世纪美国艺术史如何得以发生、塑形提供可能的思路。书中对于有关现代性概念的分析并不局限于纽约的都市生活、资本主义物质富足下的机械生产与商品化进程，或是个人信念的无所皈依所导致的个体心灵的异化……现代性也是一种批判的生活态度，对它的描述源于种种科技急速发展下随之产生的社会现象，其概念最终在众多不同的领域汇集成一种共通的集体批判与否定意识。这种意识的先锋性在于它不为单一的社会阶层或意识形态所限定。对于怀斯绘画中所隐含的视觉思维的阐释与反思成为本书描述和书写的前提。

这种现代性所带来的影响塑造了我们对于现代艺术的理解，更不断挑战着观众对于定义"什么是艺术？"这个问题的思路。诚然，现代主义所囊括的艺术范畴绝不仅限于绘画和摄影。至今，那些需要我们不断反观的问题是，作为具体艺术范畴的"现代主义"，在何种程度上源于又偏离于自爱德华·马奈所建立起的艺术规范？怀斯的绘画如何破除这些所谓的规范，以其特有的视觉语言创建出个人的风格，并将其纳入整体的画面叙事逻辑当中？换言之，他如何将自己感知到的视觉形式转化为可以引起观众共鸣的画面情绪与审美体验？

当别人劝怀斯做一个忠实于美国场景的画家时，他却指出，真正重要的是让艺术回归到生活，回归到自我最真切的感受与创作状态中去。

作为一位美国艺术家，怀斯的风格颇具辨识度，我们一眼就可以从默默不语的老者、废旧的手推车和一件军大衣的褶皱中辨认出——那是怀斯的画。然而，他在建构着艺术与日常生活经验之间的关联的同时，也赋予它们以不同的生命体验，使对象在一系列持续的主题创作中成为生长于图画空间内部有生命的个体。

以怀斯为艺术家样本，我们也在更为广阔的社会文化语境中，借由一个艺术家的身份看到美国现代艺术建构其自身艺术体系时所具有的包容度，在这场去欧洲化的寻求民族身份的斗争中，美国艺术与欧洲艺术两者间的张力曾被粗暴地简化为一种内容与形

式上的对立，事实上，正是这一不断变动的，交错于地域、主题的多元文化景观为我们寻找、再次考察怀斯个人的风格提供了不竭的资源和限度——怀斯的艺术语言频频与现代主义的价值标准相冲突，作品却被众多现当代艺术博物馆纳入收藏；从手法上来看，他是一位严谨的现实主义者，不放过对象的每一个细节，但表现的情感却是主观、诗意，甚至是抒情的；他从未接受过正统的学院派教育，却为美国艺术创造了最具在场性的视觉秩序；他创作几乎完全是为了取悦自我，然而，他却成为普遍意义上的"美国人民的画家"。

　　然而，对于艺术生涯贯穿于 20 世纪 30 年代中期直至 20 世纪末的美国现代艺术家来说，现代与传统之间的关系又是如此的纷繁与不可道破。虽然在美国场景绘画中，现实主义的手法曾被推举为更利于传达本土艺术理念的渠道，但事实上，自 20 世纪 30 年代以来，美国先锋艺术家在拥有着高度的艺术史自觉的同时，也在从过往的经典艺术作品中汲取养分。对于怀斯来说，他走得很远，回到了文艺复兴时期的创作理念与手法，但同时，他也是一个时刻关注着当下生活的极度个人主义的艺术家，将隐秘的情感赋于寻常的生活情境中，调动着观众的感知。他将欧洲超现实主义对于潜意识的探索和"美国场景"对于日常经验的表达进行了有效的缝合，在现代与传统之间，也在个人生活中的寻常主题与民族身份的暗示之间找到了巧妙的平衡。写实对于他来说是手法、策略，

是路径、载体，而不是最终的目标。

　　贯穿怀斯一生最重要的三个主题，是死亡、性欲和怀乡情绪，他笔下的个体时常被剥夺了生命与活力，抑或是沉浸在自我的幻想之中，与外世隔绝。1945 年后，怀斯在创作时总不可避免"为什么画"的问题，对他来说，绘画的必要性从孩童时便已显露，这对他而言更像是一个给出的命题，而非出自好奇。出于对父亲教育的一种潜在反动与抵制，也是对自我生活经验的反思，怀斯未曾参与到霍普那场关于画什么和怎样画的辩论中，而试图让自己不一味地沉溺于对媒材的狂热中，在题材和内容上做出具有深度的对于现代生活理念的探索。怀斯擅长将人物化，将物象人格化，在平静的表面之下，是艺术家本人内心续藏已久的不安和忧虑，而这一过多的人为痕迹正是其超现实意味的根源。

　　在怀斯的画中，我们除了赞叹他身为艺术家对于形式和美感的敏锐嗅觉，他对当下生活的矛盾情绪也流露在画面之中——他热爱生长的故乡，这个远离了都市躁动与噱头的创作灵感之源，而对这片土地上发生的一切关乎生死命运和个体尊严的部分，他却宁愿让观众去赋予他们意义。他对于画面瞬间的把握与掌控仿佛阻滞了事件的真实轨迹，也阻滞了时空。观众既不熟悉被描绘的现实场景里过去曾发生过什么，也没有机会得以瞥见其未来将要发生什么。不同于我们对于 19 世纪以来法国学院派所建立起来的现实主义绘画风格将现实生活场景定格于一个可以揣度的瞬间的尝试，

怀斯的画所呈现出来的，远比其图画本身的含义内敛得多。也可以说，怀斯不打算过多地沉溺于现实生活的悲喜之中，而以隐匿、私密的方式撷取它为一个个真实的生活样本，划定着自己与创作、与时代风尚之间的同心圆，同时，他以一种几近清苦的生活状态克制着自己的感伤情绪，不让它们过多地流露在画中。

因此，从作为一个"现实主义者"的立场和态度来说，或许，怀斯创作的意图更多在于展现被表现个体与其往昔生命体验之间的错位。这不仅可以在视觉与形式上找到根源，也遵循着特定的时间顺序。我们已经在第三章中看到，这种错位时常表现为一种记忆与现实之间的落差，一种过去与当下之间关系的失衡，就好比寒冬阴冷沼泽地里投射下的一束暖光，抑或是温馨饭桌上尘封已久的餐具。

具象之下，怀斯也在作品中完成了对自我，对个体情绪与表达方式的重塑与变革。尽管这沉静、克制的表象之下常常流露出虚幻、诡谲的气息——在失去了父亲，自己也因肺病险些丧命之后，他与对象，与作为一个实体的自我的关系显得更加疏离与陌化。他画中的人物与风景对观者的观看角度做出了很大程度的限制，这也在视觉和心理上带给观众一种逼仄的不平衡感。怀斯将基于现实的经验和想象进行了有效的删减与重组，创作的过程对其而言也是对自我生命的审视。也许怀斯的生活真的只有画画这一件事，但同时，他也是在以绘画的方式逃离现代生活的话语之争，无论

是在创作题材上，还是在生活环境的选择上。

"你所要做的便是打破所有常规。"阐释与误读将永远并存，艺术品不因艺术家的逝去而消亡，它永远在不同的时空中被不断予以新的意涵。当怀斯回顾自己一生的创作时，曾如此叙述："在我离开这个世界之前，如果我可以将自己近乎疯狂的自由和对于现实瞬间的欣喜之情在画面中有效地结合起来，那我一定会成功。"[174] 当然，他已经不止一次地向观众证实这一创作初衷的实现。

怀斯的生活观念不仅影响了 20 世纪 80 年代的一批文艺作品，直至今日，他的这种以日常生活为视点，以自我生活体验为批判对象的创作方式俨然成为帮助塑造艺术家自我身份概念的有效路径。事实是，对于时时刻刻面对着现代主义这个庞杂的视觉体系的 20 世纪艺术家们来说，他们或许很难不去对自己的日常生活做出回应和批判，尽管他们并不十分必要地承担起这一批判的义务。通过对过往生命经验的视觉化表述和对特定视觉媒介的复制，怀斯极大程度地还原了他个人视角下的历史真实感——自两次世界大战期间的创伤记忆至 20 世纪 60 年代大众流行文化的兴起，他以一个现代索居者的身份调动着观众的感官，也调试着自己和时代的间距。

注　释

1. 1987 年 5 月，当这一系列画在华盛顿国家画廊 [National Gallery of Art] 首度出现在公众视野中时，足足吸引了超过 50 万的观众。展出的这 240 幅画中，海尔格的造型多达 30 种，并有不少于 35 张素描和水彩专门研究、表现其睡姿。参阅 John Wilmerding ed., *Andrew Wyeth: The Helga Pictures*. New York: Harry N. Abrams, 1987, 11.

2. 在 20 世纪 30 年代，厄尔·霍特尤以对毕加索、马蒂斯、勃拉克、杜尚和布朗库西的收藏为巨。巴恩斯在 40 年代藏有的欧洲现代艺术作品亦颇为可观。

3. Michael Taylor, 'Between Realism and Surrealism: The Early Work of Andrew Wyeth', in Anne Classen Knutson ed., *Andrew Wyeth: Memory and Magic*. Atlanta: High Museum of Art; Philadelphia: Philadelphia Museum of Art; in assoc. with Rizzoli, 2005, 27.

4. 直到 20 世纪中叶，相较更为保守的《艺术文摘》[*Art Digest*] 和《美国艺术家》[*American Artist*] 来说，《艺术新闻》的评论文章里，多数仍明显青睐于本土抽象艺术。纵使怀斯在大众媒体上赢得了广泛的公众支持，在纽约艺评家眼里，欣赏怀斯的作品仍显得颇为棘手。《时代》杂志在 1951 年曾称："对于评论家来说，安德鲁·怀斯是一个不解之谜，但对于艺术圈的外行人来说却并非如此。"

5. 转引自 David Caterforis, "Andrew Wyeth, In Critical Perspective", in David Cateforis eds., *Rethinking Andrew Wyeth*. Berkeley and Los Angles: University of California Press, 2014, 10.

6. 学者旺达·科恩 [Wanda M. Corn] 曾将这一现象称作 Wyeth Curse，指

代 20 世纪 60 年代晚期以来，博物馆观众和美国本土活跃的艺评家对怀斯作品表现出不理智的抨击。总体而言，他们认为怀斯的作品过于怀旧和世俗化，而这种价值品位与解读当代艺术所要求的审美规则严重相悖。科恩还指出，这一激烈的争论所带来的后果之一便是在接近半个世纪的时间里，怀斯的个人成就没有得到客观公正的研究和讨论。

7. David Caterforis, "Andrew Wyeth, In Critical Perspective", 17.

8. Edward Lucie-Smith ed., *American Realism*. New York: Harry N. Abrams, Inc., 1994, 156–158.

9. Brendan Prendeville, *Realism in 20th Century Painting*. London: Thames& Hudson, 2000, 153.

10. Wanda M. Corn, "Lifting The Curse", in *Rethinking Andrew Wyeth*, 61–63.

11. 同上，68–69.

12. Brian O'Doherty, "Andrew Wyeth: Outsider on the Right", in Brian O'Doherty, *American Masters: The Voice and the Myth*. London: Thames and Hudson, 1988, 226–253.

13. Alexander Nemerov, "The Author Replies", *The Art Bulletin*, vol. 88, no. 1, 2006, 61.

14. Randall C. Griffin, "Andrew Wyeth's *Christina's World*: Normalizing the Abnormal Body", *American Art*, vol. 24, no. 2, 2010, 46.

15. Jennifer A. Greenhill, "Andrew Wyeth: A Vital Art between the Lines", *Art Journal*, vol. 73, no. 4, 2014, 75‑76.

16. Donald Kuspit, "Surviving the Conceptual Collapse of Art in the Modern Age of Anxiety: Andrew Wyeth's Place in Twentieth-Century Art", in *Rethinking Andrew Wyeth*, 193.

17. Brian O'Doherty, *American Artists: Voice and the Myth*. New York: Random House, 1973, 231.

18. David Anfam, "Andrew Wyeth. Philadelphia", *The Burlington Magazine*, vol. 148, no. 1241, 2006, 571.

19. David Cateforis, "Andrew Wyeth in Critical Perspective", 39–41,43.

20. Amanda C. Burdan, Betsy Fahlman, and Christine Podmaniczky, *Rural Modern: American Art Beyond the City*. New York: Skira Rizzoli, 2016, 11.

21. 刘天呈 . 画家介绍丛书: 安德鲁·怀斯 [M]. 天津: 天津人民美术出版社, 1985.

22. 黄茂蓉, 王林, 章环 . 魏斯 萨金特画风 [M]. 重庆 : 重庆出版社, 1992.

23. [美] 詹姆斯·达夫, 托马斯·霍文, 安德鲁·怀斯, 等 . 三代怀斯 [M]. 沈建东、秦蘅, 译, 北京: 人民美术出版社, 1992. 原著 James H. Duff, Thomas Hoving, Andrew Wyeth and Lincoln Kirstein eds., *An American Vision: Three Generations of Wyeth Art*. New York: Graphic Society; Boston: Little, Brown and Company, 1987.

24. 何政广 . 世界名画家全集: 安德鲁·怀斯 [M]. 石家庄: 河北教育出版社, 2010.

25. 贾德江 .20 世纪世界艺术大师精品丛书·怀斯 [M]. 武汉: 湖北美术出版社, 2003.

26. [美] 安德鲁·怀斯: 安德鲁·怀斯: 海尔格系列 [M]. 董艳丽译, 长春: 吉林美术出版社, 2010.

27. Timothy J. Standring eds., *Wyeth: Andrew and Jamie in the Studio*. New Heaven and London: Yale University Press, 2015, 12.

28. Wanda M. Corn et al., *The Art of Andrew Wyeth*. Greenwich, Connecticut: New York Graphic Society, 1973, 100.

29. Brandywine River Museum, *The Brandywine Heritage: Howard Pyle, N.C. Wyeth, Andrew Wyeth, James Wyeth*. Chadds Ford, Pa.: Brandywine River Museum; Distributed by New York Graphic Society, Greenwich Conn., 1971, 10.

30. 同上，8.

31. 同上．

32. 缅因州 [Maine]，地处美国东北部新英格兰地区，北邻加拿大，东临大西洋。人口密度较低，多海岸、森林和丘陵，亦被称作"松树之州" [Pine Tree State]。当地海鲜业发达，多产龙虾、蛤蜊。

33. Andrew Wyeth, Thomas Hoving, and Metropolitan Museum of Art, *Two Worlds of Andrew Wyeth: A Conversation with Andrew Wyeth*. Boston: Houghton Mifflin, 1978, 13.

34. 同上，3.

35. Brandywine River Museum, *The Brandywine Heritage*, 1971, 13.

36. BethVenn, Andrew Wyeth, Adam D. Weinberg, and Michael G. Kammen, *Unknown Terrain: the Landscapes of Andrew Wyeth*. New York: Whitney Museum of American Art, 1998, 37.

37. 此次展览名为 *Monthly Exhibition: The Wyeth Family*，尽管当时的主要社会关注度集中在 N. C. 和亨丽埃特的作品上，但彼时怀斯已有 16 幅极为成熟的作品展出。

38. [英] 马尔科姆·安德鲁斯 . 风景与西方艺术 [M]. 张翔，译，上海：上海人民出版社，2014: 68.

39. Leo Marx, "Foreword", in Lawson-Peebles, Robert, and M. Gidley. *Views of American Landscapes*. Cambridge: Cambridge University Press, 1989, xvi.

40. Clement Greenberg, "Review of an exhibition of Karl Knaths and of the Whitney Annual", in John O'Brian eds., *Clement Greenberg: The Collected Essays and Criticism, vol.2, Arrogant Purpose, 1945–1949*. Chicago: University of Chicago Press, 1986, 107.

41. Corn, *The Art of Andrew Wyeth*, 1973, 93–162.

42. Americanism 这一描述的首要目标是为美国艺术寻求一个明确的身份

特征，阐释美国特有的风俗、文化传统及政治策略。这个概念与其爱国主义价值观及罗斯福政府的早期政策有着密切关系，往往伴随着社会现代性的议题。罗斯福总统将"美国性"视作一种信仰，并将其夸大为某种形而上的意识形态。对于艺术家来说，"美国性"既暗示着一种受限于欧洲传统、亦步亦趋的心理负担，也意味着建立民族文化自信的抱负。

43. 据艺术史家潘诺夫斯基 [Erwin Panofsky，1892–1968] 在《美国艺术史三十年：一个欧洲移民的印象》一文中的陈述，在 20 世纪二三十年代，美国已经突出地成为艺术史研究的主力阵地，本土学者对欧洲中世纪艺术、文艺复兴等主题的研究已经足以对德语国家乃至整个欧洲艺术史的主导地位构成挑战。

44. "精确主义" [Precisionism] 融合了立体主义和未来主义的构图方式，通常以现代化进程下的城市和机器为表现题材。这也是美国第一场现代艺术运动。

45. 通常来说，地方主义者认为，有意义的艺术作品只诞生于特定的社会、文化环境之中。参阅 Milton W.Brown, *The Modern Spirit: American Painting 1908–1935*. London: Arts Council of Great Britain, 1977, 60.

46. 杜威关于艺术教育的著作《艺术即经验》[Art As Experience] 对于美国绘画有重要的指导意义，例如，地方主义画家托马斯·本顿就一贯秉承着杜威的实用主义哲学思想。

47. Matthew Baigell, *The American Scene: American Painting of the 1930's*. New York: Praeger, 1974, 90.

48. Thomas Benton, "American Regionalism: A Personal History of the Movement", *The University of Kansas City Review* 18 (Autumn, 1951), 47.

49. Corn, *The Art of Andrew Wyeth*, 1973, 62.

50. Katharine Kuh, *The Artist's Voice: Talks with Seventeenth Artists*. New York: Harper & Row, 1962, 135. 转引自 Sheena Wagstaff, "The Elation of Sunlight", in *Edward Hopper*, Sheena Wagstaff, and David Anfam, Edward Hopper. London: Tate Publishing, 2004, 13.

51. Brian O'Doherty, "Portrat Edward Hopper", *Art in America*, vol.

52, no. 6, December 1964, 72. 转引自 Sheena Wagstaff, "The Elation of Sunlight", in *Edward Hopper*, 2004, 13.

52. 关于怀斯所受到的家庭教育、父亲对他的艺术启蒙与父子创作手法异同的详细论述，参阅 Corn, *The Art of Andrew Wyeth*, 1973, 118–143，中译本：[美] 旺达·M·科恩 . 怀斯的艺术 [M]. 刘兰汀，译，重庆：重庆出版社，1988: 52–70.

53. Standring, *Wyeth: Andrew and Jamie in the Studio*, 2015, 12.

54. 1936 年，从墨西哥旅行归来的彼得·赫德向怀斯介绍了蛋彩画。尽管当时怀斯还未能熟练掌握其特性，但已经做出了形式上的探索。

55. 洛克威尔一生极为多产，虽然在语言上夹杂着现实批判精神，但其作品仍难以避免过于甜腻、柔美的理想化倾向。成名作有《我们共视的难题》[*The Problem We All Live With*，1964]（现藏马萨诸塞州诺曼·洛克威尔博物馆 [Norman Rockwell Museum] 等一类象征公民权利的创作。作为插画家，他为《星期六晚邮报》[*Saturday Evening Post*] 绘制了大量插图，面向社会大众而非文化精英。

56. 1883 年夏天，霍默从纽约搬到了波特兰 [Portland] 以南 10 英里的缅因州，并在此地度过余生。1936 年，怀斯和父亲一同拜访霍默，N. C. 对霍默非常推崇，并直接以其一幅作品的标题《八次钟声》[*Eight Bells*, 1886]（现藏马萨诸塞州安多佛市艾迪逊美国艺术画廊 [The Addison Gallery of American Art]）为画室命名。霍默在缅因州创作了大量水彩画，宁静的生活不仅为他提供了相对自由的创作环境，也激发着他将创作主题聚焦于人与自然之间的关系。至 19 世纪 90 年代，霍默的专注于表现海洋本身的美与力量，这多通过描绘海水涌来的瞬间进行呈现。

57. Pennsylvania Academy of the Fine Arts, *Andrew Wyeth: temperas, watercolurs, dry brush, drawings, 1938 into 1966*, New York: Abercrombie & Fitch, 1966, 16.

58. 关于怀斯对丢勒、波提切利的研究及在绘画媒材上的学习，可参

阅 Joyce Hill Stoner, "The messages in Andrew Wyeth's medium," in *Rethinking Andrew Wyeth*, 2014, 87–99. 自 1998 年在惠特尼美术馆举办的大型回顾展《无名之地：安德鲁·怀斯的风景画》[*Unknown Terrain: The Landscapes of Andrew Wyeth*] 首次向观众展现其水彩画作品的重要性以来，正如策展人贝斯·韦恩 [Beth Venn] 所曾指出的，尽管蛋彩画为怀斯赢得了广泛声誉，水彩仍是怀斯使用最频繁、最得心应手的媒介。此外，怀斯经常使用水彩写生，创作展览作品的底稿。其笔触兼具率意与精细肌理。参阅 Beth Venn, "Process of Invention: The Watercolors of Andrew Wyeth", in Beth Venn and Adam D. Weinberg, Unknown Terrain: The Landscapes of Andrew Wyeth. New York: Whitney Museum of American Art; distributed by Abrams, 1998, 36–48.

59. Viola Borradaile, and Rosamund Borradaile, *The Student's Cennini: A Handbook for Tempera Painters*. Brighton: Dolphin Press, 1942, 2.

60. Aline B. Louchheim, "Wyeth——Conservative Avant-Gardist", *The New York Times Magazine*, Oct. 25, 1953, 28–29 ff. 转引自 Raymond H. Geselbracht, "The Ghosts of Andrew Wyeth: The Meaning of Death in the Transcendental Myth of America", *The New England Quarterly*, vol. 47, no. 1(Mar., 1974), 19.

61. 哈德逊河画派主要以具象写实手法进行创作，尤以托马斯·科尔 [Thomas Cole，1801–1848]、弗雷德里克·埃德温·丘奇 [Frederick Edwin Church，1826–1900] 讴歌自然庄严的荒野主题 [wilderness] 为典型，如《卡特斯基尔瀑布》[*Kaaterskill Falls*，1826]。

62. 关于这一风格划分的详细表述，参阅大都会艺术博物馆海尔布隆艺术史时间轴：https://www.metmuseum.org/toah/hd/prec/hd_prec.htm.

63. Wanda M. Corn, *The Great American Thing: Modern Art and National Identity, 1915–1935*. Berkeley; London: University of California Press, 1999, 295.

64. 参阅华盛顿国家画廊于 2016 年 9 月至 2017 年 4 月举办的回顾展《阿尔弗雷德·斯蒂格列茨和他的圈子》[Alfred Stieglitz and His Circle] https://www.nga.gov/exhibitions/2016/alfred-stieglitz-and-his-circle.html.

65. Linda Nochlin, Realism. Harmondsworth: Penguin, 1971, 13.

66. 胡德智. 任何一条通往真理的途径都不应该忽视——只有现实主义精神才是永恒的 [J]. 美术，1980(7), 40-43.

67. 邵大箴. 现实主义精神与现代派艺术 [J]. 美术，1980(11), 3-6.

68. 钱海源. 也谈"社会主义现实主义"在美术创作中的一些问题 [J]. 美术，1981(2), 43-45.

69. 栗宪庭. 重要的不是艺术 [M]. 南京：江苏美术出版社，2000: 98-109.

70. 吴甲丰."现实主义"小议——兼评苏联有关"现实主义"的理论 [J]. 美术，1982(8), 20-24.

71. [美] H. G. 布洛克著. 现代艺术哲学 [M]. 滕守尧中译，成都：四川人民出版社，1998: 10-11.

72. [英] 赫伯特·里德著. 现代绘画简史 [M]. 洪潇亭中译，南宁：广西美术出版社，2015: 241.

73. 19 世纪 20 至 70 年代，现实主义成为法国年青一代艺术家和作家用以反对传统艺术形式的战斗口号，以表达对当时社会制度的不满。作为一个风格与艺术流派，该词特指在 1848 年法国大革命的背景下，以库尔贝为首发起的艺术思想运动，包含艺术、社会两层含义。库尔贝于 1855 年发表《现实主义宣言》，后于 1861 年《致青年艺术家的信》中清晰有力地表明，"绘画是一门具体有形的艺术……其言辞是可见的对象"。（转引自曹意强. 写实主义的概念 [J]. 新美术，2006 (5), 4.）以库尔贝为代表的现实主义者将想象之物排除在艺术题材之外，其写实以再现性为基础，揭露客观现实，在一定程度上要求艺术家遏制自己的创作个性。

74. Hoving, Two Worlds of Andrew Wyeth,1978, 34.

75. Donald Kuspit, "The Glitter of Night Hauling: Andrew Wyeth in the

1940s", in *Rethinking Andrew Wyeth*, 101.

76. Alfred H.Barr, and Museum of Modern Art. *Cubism and Abstract Art*. London: Secker and Warburg, 1975.

77. Meyer Schapiro, *Modern Art: 19th & 20th Centuries*. Selected Papers; v. 2. New York: G. Braziller, 1978, 195–196.

78. 同上，196.

79. 其成立于 1936 年，斯图尔特·戴维斯和艺术史家迈耶·夏皮罗都是该组织的重要成员。

80. "The American Action Painters", in David Shapiro and Cecile Shapiro, *Abstract Expressionism: a Critical Record*. Cambridge [England] ;: Cambridge University Press, 1990, 75–85.

81. Hoving, *Two Worlds of Andrew Wyeth*,1978, 67.

82. Matthew Baigell, *Artist and Identity in Twentieth–century America*. Cambridge: Cambridge University Press, 2001, 28.

83. N. C.Wyeth and Betsy James.Wyeth, *The Wyeths: The Letters of N.C. Wyeth, 1901–1945*. Boston: Gambit, 1971, 339.

84. 同上，389.

85. 原文为："The world is emblematic. Parts of speech are metaphors, because the whole of nature is a metaphor of the human mind."

86. David Caterforis, "Andrew Wyeth, In Critical Perspective", 3–8.

87. 汪民安，陈永国，张云鹏. 现代性基本读本 [M]. 开封：河南大学出版社，2005: 108.

88. Patricia Junker, "Marking Time, 1917–1949" in Patricia Junker, Audrey Lewis et al., *Andrew Wyeth: In Retrospect*. Chatts Ford: Brandywine River Museum of Art; Seattle: The Seattle Art Museum, in assoc. with New Haven and London: Yale University Press, 2017, 26.

89. [美] 克莱门特·格林伯格. 艺术与文化 [M]. 沈语冰，译，桂林：广西

师范大学出版社，2009: 274-275.

90. 1948 年 12 月，巴尔以 1800 美元的高价为博物馆购入此画，并将之纳入永久馆藏。参阅 Laura J. Hoptman and Andrew Wyeth, *Wyeth: Christina's World*. New York: Museum of Modern Art, 2012, 6.

91. Richard Meryman, *Andrew Wyeth: A Secret Life*. New York: HarperCollins, 1996, 148.

92. Corn, *The Art of Andrew Wyeth*, 1973, 116.

93. 同上 .

94. [英] 德尼斯·托马斯 . 一位伤感的现实主义者的浪漫风格 [J]. 魏我素，译，世界美术，1981(1). 61.

95. Meryman, *Andrew Wyeth: A Secret Life*, 1996, 392.

96. 同上。

97. 弗罗斯特的诗歌多采用传统的韵律形式，聚焦于新英格兰地区乡郊的寻常个体对象。他擅长使用象征手法，以意象化的语言指涉生死命题，多流露出沉郁晦暗的情感。有学者认为，随着 20 世纪中叶美国"垮掉派"诗人 [beat poets] 和 60 年代诗歌风格的变革，弗罗斯特在很大程度上被误解、忽视了。对弗罗斯特和怀斯来说，新英格兰的风景远不止是一个抚慰战争创伤的避风港，其原始和虚无为探索个体异化的情感提供了不竭的思路和灵感，使他们能够保持与时代主流风潮之间的界限。

98. Duff, *An American Vision*, 1987, 4.

99. Richard Meryman, *Andrew Wyeth: A Spoken Self-portrait*. Washington: Washington Gallery of Art, 2013, 80.

100. Richard Meryman, "Andrew Wyeth: An Interview", in *The Art of Andrew Wyeth*, 45.

101. "Andrew Wyoth", *Art in America* 101, no. 7 (August 2013): 54.

102. O' Doherty, *American Masters*, 1973, 247.

103. *Smiththonian* vol 37, issue 3, June 2006.

104. Dorothy C. Miller and Alfred H. Barr, *American Realists and Magic Realists*. New York: Arno Press, 1969, 7–8.

105. 同上，5.

106. 同上．

107. Clement Greenberg, "Where is the Avant-Garde?", in John O'Brian eds., *Critical Quarterly*.Chicago: University of Chicago Press, 1993, 261.

108. Andrew Brighton, "Consensus Art: Serious Art: Greenberg: Wyeth", Critical Quarterly, vol. 42, no.2. 2000, 132.

109. Clement Greenberg, "Review of the exhibition Landscape; of two exhibitions of Kathe Kollwitz; and of the Oil Painting Section of the Whitney Annual", in *Clement Greenberg*: *The Collected Essays and Criticism*, vol.2, 1986, 44.

110. Clement Greenberg, "Taste", (lecture, Western Michigan University, January 18, 1983),trans. September 12, 2012, http://www.sharecom.ca/greenberg/taste.html.

111. Corn, *The Art of Andrew Wyeth*, 1973, 116.

112. Barbara Haskell, *The American century: Art and Culture: 1900–1950*. New York and London: Whitney Museum of American Art, in assoc. with W. W. Norton, 1999, 179.

113. 其中担任期刊编辑的除霍普外，还有杰克·莱文 [Jack Levine, 1915–2010]、伊莎贝尔·碧肖普 [Isabel Bishop, 1902–1988]、亚历山大·多布金 [Alexander Dobkin, 1908–1975]、亨利·普尔 [Henry V. Poor,1888–1970]、约瑟夫·索尔曼 [Joseph Solman, 1909–2008] 和索尔·威尔逊 [Sol Wilson, 1896–1974]。

114. Meryman, *Andrew Wyeth: A Secret Life*, 1996, 393–94. 关于这封信的具体日期，参见 Patrica Junker, "Andrew Wyeth, Rebel", in *Rethinking Andrew Wyeth*, 153–54.

115. 在霍普艺术生涯后期，其作品多经由惠特尼美术馆筹办的回顾展面向公众。1952 年，他仍代表美国参加威尼斯双年展，并赢得可观的经济收入。而至 60 年代，霍普逐渐失去了纽约艺评界的支持。即使在民族繁荣和文化乐观的时代，他的作品仍然暗示着战后美国个体强烈的疏离感。此外，他也不断探索着新兴城市中个体空间的私密性，如《小城市的办公室》[*Office in a Small City*，1953]（现藏大都会艺术博物馆）等。

116. Meryman, *Andrew Wyeth: A Secret Life*, 1996, 393–94.

117. Gail Levin, *Edward Hopper: An Intimate Biography*. Berkeley; London: University of California Press, 1998, 460–1.

118. 同上，394.

119. 同上，306.

120. Levin, *Edward Hopper*, 1998, 423.

121. 布鲁克林美术馆将美国的机械时代界定为 1918 至 1941 年，而在 20 世纪 20 年代，技术进步在都市生活中的渗透也反映在了视觉艺术领域。例如，斯蒂格列茨于纽约第五大道创办的 291 画廊的作品便极大程度地改变了观看现代绘画的视觉逻辑。

122. 关于这一艺术传统的内在理路已经成为一种定义美国现代绘画的共识，不仅频繁出现于美国艺术史通史的撰述中，也在 20 世纪六七十年代的展览中成为一种较为主流的展陈方式。参阅 Mahonri S. Young, *American Realists, Homer to Hopper*. New York: Watson–Guptill Publications, 1977. 在策展人眼里，作为美国写实艺术老大师的霍默、伊肯斯的先锋性体现在他们不盲目地追随欧洲现代主义画风，而专注于当下所见的生活场景，描绘现代生活。即使在近半个世纪后，我们仍可从他们的画中感受到当时美国生活所拥有的现时性。

123. Gerry Souter, *Edward Hopper Light and Dark*. New York: Parkstone International, 2007, 13.

124. Christos M. Joachimides, Norman Rosenthal, David Anfam, Brooks

Adams, *American Art in the 20th Century: Painting and Sculpture, 1913–1993*. Munich: New York: Prestel; Te Neues Pub, 1993, 16.

125. Shapiro, *Abstract Expressionism*, 1990, 220–21.

126. Gene Logsdon, *Wyeth People: A Portrait of Andrew Wyeth as seen by his friends and neighbors*. Dallas, Tex.: Taylor Pub. Co., 1988, 6.

127. Hoving, *Two Worlds of Andrew Wyeth*, 1978, 17.

128. 同上，19.

129. 同上，22.

130. 这句话的典故出自 1775 年的列克星敦与康科德战役 [Battles of Lexington and Concord]。其导火线是英国陆军与北美民兵之间的一场武装冲突，后被史学家视作打响美国独立战争的第一战。

131. 据罗马史学家老普林尼的记载，宙克西斯画了一些葡萄，它们如此逼真，以至于引得鸟儿飞向画板来啄食。而他的对手帕拉西乌斯画的帘布则欺骗了画家宙克西斯的眼睛，使其误以为画板掩藏在"真的"幕布之下。

132. 同注 4.

133. 参阅刘清：《安德鲁·怀斯的荒野意象研究》，硕士学位论文，华中师范大学美术学系，2018。作者认为怀斯荒野 [wilderness] 意象主要通过高于视平线的构图形式、旁观者的视角、单一的主体对象、门窗等形式呈现。

134. Patricia Junker, "Andrew Wyeth, Rebel", in *Rethinking Andrew Wyeth*, 163.

135. 据怀斯回忆，他在 13 岁那年偶然发现了库尔纳的农场（参阅 *Andrew Wyeth: A Secret Life*, 199.）。这对德国夫妇身上有一种特殊的"哥特式气质"吸引着他。对他来说，库尔纳夫妇的农场还形成了一种内在的"精神特质"[spiritual quality]。在父亲去世后近六十年的时间里，怀斯对这片农场、背后的山丘及库尔纳夫妇都表现出了极大的迷恋和创作热情。

136. Meryman, Andrew Wyeth: A Secret Life, 1996, 222.

137. 同上，230–31.

138. 同注 12, 227.

139. [美] 苏珊·桑塔格著 . 论摄影 [M]. 黄灿然，译，上海：上海译文出版社，2018: 14.

140. Shapiro, *Abstract Expressionism*, 1990, 95.

141. 同上，96.

142. Hoving, *Two Worlds of Andrew Wyeth,* 1978, 23.

143. Baigell, *Artist and Identity in Twentieth-century America*, 2001, 38–39.

144. David Caterforis, 'Andrew Wyeth, In Critical Perspective', 10–11.

145. 同上，50.

146. Corn, *The Art of Andrew Wyeth*, 1973, 72.

147. 同注 88.

148. 同上，176.

149. Thomas Hoving ed., *Andrew Wyeth: Autobiography*. New York: Konecky& Konecky, 1995, 84.

150. 参阅马肖雅，周建宏 . 对安德鲁·怀斯艺术视角的探讨与研究 [J]. 大众文艺，2012(3). 35–36；彭美娥 . 安德鲁·怀斯作品中的"偷窥"情结 [D]. 硕士学位论文，江西师范大学美术学系，2014: 10–20；王宇 . 安德鲁·怀斯绘画的视角研究 . 9–10、25–28.

151. Hoving, *Two Worlds of Andrew Wyeth*, 1978, 28.

152. 普鲁士王国是一个位于现今德国和波兰境内的王国，历史上存在于 1701 至 1918 年。自 1871 年至第一次世界大战战败前，普鲁士是领导德意志帝国的政治实体。其疆域辽阔，占有整个德意志帝国的三分之二领土。

153. Meryman, *Andrew Wyeth: A Secret Life*, 1996, 227.

154. 同上，391.

155. 同上 .

156. Henry Adams, "Wyeth's world: after seven decades, critics still differ over Andrew Wyeth's stature as an artist. A new exhibition stirs

the debate", *Smithsonian*, June 2006. https://link.gale.com/apps/doc/A147205944/AONE?u=ed_itw&sid=AONE&xid=55eefc4e.

157. Hoving, *Andrew Wyeth: Autobiography*, 1995, 179.

158. 同上，329.

159. Wilmerding, *Andrew Wyeth: The Helga Pictures*, 1987, 14.

160. 据梅里曼陈述，1969 年怀斯第一次遇见海尔格。而据怀斯自述，他是在 1970 年创作《库尔纳农场夜景》[*Evening at Kuerner's*] 时初识海尔格。参阅 Hoving, *Andrew Wyeth: Autobiography*, 1995, 12; 90.

161. 同上，108.

162. 在怀斯童年，万圣节和圣诞节是家庭里非常重要的节日。每年 N. C. 都会为五个孩子举办扮装活动。据怀斯自述，他年幼时对这些节日盛会既充满期待，又感到畏惧不安。参阅 Meryman, *A Spoken Self-portrait*, 2013, 43–45.

163. Meryman, *Andrew Wyeth: A Secret Life*, 1996, 114.

164. Meryman, *A Spoken Self-portrait*, 2013, 40.

165. John Wilmerding, "Leisure & Arts –– Masterpiece: Wyeth's White Wonder –– 'Snow Hill' Is a Conscious Summary of His Artistic Life That Is Both Somber Memoir and Playful Recalibration", *The Wall Street Journal*. Eastern Edition (New York, N.Y), 24 Jan. 2009, W. 12.

166. Frank Henry Goodyear, *Contemporary American Realism since 1960*. Boston: New York Graphic Society, in assoc. with the Pennsylvania Academy of the Fine Arts, 1981. 这是最初对美国照相现实主义及当代写实艺术进行全面研究的重要专著之一。作者认为，自 20 世纪 60 年代以来，尽管艺术家的创作动机各异，但美国写实性的视觉艺术已然成为可与现代绘画并驾齐驱的一股蓬勃力量。

167. 此时怀斯已经较为娴熟地掌握了蛋彩画，并在 MoMA 首度展出。一同参展的艺术家还有杰瑞德·弗伦奇 [Jared French]，爱德华·霍普、彼得·赫德、本·沙恩 [Ben Shahn] 和查尔斯·席勒等。在 1929 年 MoMA 开馆之前，

美国博物馆很少展出 20 世纪的现代艺术作品。作为首任馆长，巴尔为博物馆极大地扩展了国际声誉，并举办了诸如"立体主义和抽象艺术"[*Cubism and Abstract Art*，1936]、"幻想艺术、达达和超现实主义"[*Fantastic Art, Dada, Surrealism*，1936–1937] 等有重要启示性的展览。

168. Andrew Wyeth, "Statement", in Miller, *American Realists and Magic Realists*, 1969, 58.

169. 20 世纪 30 至 40 年代，该画廊是当时曼哈顿为数不多的几家美术馆之一，也是超现实主义艺术、摄影和实验电影的主要阵地。创始人朱利安·列维 [Julien Levy，1906–1981] 在 20 世纪 20 年代于哈佛求学期间便接触了欧美前卫艺术，并且是阿尔弗雷德·巴尔、詹姆斯·索比 [James Thrall Soby] 和菲利普·约翰森 [Philip Johnson] 的同学。作为这个哈佛团体的一分子，列维后来成为狂热的艺术收藏家，极为欣赏欧洲超现实主义艺术。1931 年，该画廊成立，贾科梅蒂 [Alberto Giacometti]、恩斯特 [Max Ernst]、马格利特 [Rene Magritte]、弗里达 [Frida Kahlo]、曼·雷 [Man Ray]、康奈尔 [Joseph Cornell] 以及阿希尔·戈尔基 [Arshile Gorky] 都在此举办过多场个展。许多 20 世纪重要的现代艺术作品都曾涉足于此，这也使该画廊成为此后抽象表现主义艺术家重要的创作灵感来源地。

170. Caterforis, "Andrew Wyeth, In Critical Perspective", 55.

171. Deidre Stein Greben, "Wyeth's World", *ARTnews*, October 2005, https://www.artnews.com/art-news/artists/wyeths-world-128/.

172. 哈默肖伊和怀斯画作的共通之处还体现在二人的保守性格，这在现代主义艺术盛行的年代里显得更为突出。哈默肖伊的用色十分节制，几乎没有鲜艳的色彩，并选择大量使用不同明度的灰色，也导致后人将静谧视作哈默肖伊最为显著的风格特征。参见 Vilhelm Hammershøi, Anne-Birgitte Fonsmark, Mikael Wivel, Henri Loyrette, and Robert Rosenblum, *Vilhelm Hammershøi, 1864–1916: Danish Painter of Solitude and Light*. Copenhagen: Ordrupgaard, 1998, 9–10.

173. Richard Meryman, "Andrew Wyeth: An Interview", 103.

174. Meryman, *Andrew Wyeth: A Secret Life*, 1996, 116.

参考文献

英文文献

[1] Adams, Henry, "Wyeth's world: after seven decades, critics still differ over Andrew Wyeth's stature as an artist. A new exhibition stirs the debate", Smithsonian, June 2006.

[2] Andrews, Julia F., and Kuiyi Shen, *A Century in Crisis: Modernity and Tradition in the Art of Twentieth Century China*. New York: Solomon R. Guggenheim Museum, 1998.

[3] Anfam, David, "Andrew Wyeth. Philadelphia", *The Burlington Magazine*, vol. 148, no. 1241, 2006, 571 - 572.

[4] Baigell, Matthew, *Artist and Identity in Twentieth-century America*. Cambridge: Cambridge University Press, 2001.

[5] Baigell, Matthew, *The American Scene: American Painting of the 1930's*. New York: Praeger, 1974.

[6] Barr, Alfred H., and Museum of Modern Art. *Cubism and Abstract Art*. London: Secker and Warburg, 1975.

[7] Borradaile, Viola, and Rosamund Borradaile, *The Student's Cennini: A Handbook for Tempera Painters*. Brighton: Dolphin Press, 1942.

[8] Brandywine River Museum, *The Brandywine Heritage: Howard Pyle, N.C. Wyeth, Andrew Wyeth, James Wyeth*. Chadds Ford, Pa.: Brandywine River Museum; Distributed by New York Graphic Society, Greenwich Conn., 1971.

[9] Brighton, Andrew, "Consensus Art: Serious Art: Greenberg:

Wyeth", *Critical Quarterly*, vol. 42, no.2, 2000, 132–136.

[10] Brown, Milton W., *The Modern Spirit: American Painting 1908–1935*. London: Arts Council of Great Britain, 1977.

[11] Cateforis, David, eds., *Rethinking Andrew Wyeth*. Berkeley and Los Angles: University of California Press, 2014.

[12] Corn, Wanda M. et al., *The Art of Andrew Wyeth.* Greenwich, Connecticut: New York Graphic Society, 1973.

[13] Corn, Wanda M., *The Great American Thing: Modern Art and National Identity, 1915–1935.* Berkeley; London: University of California Press, 1999.

[14] Duff, James H., Thomas Hoving, Andrew Wyeth and Lincoln Kirstein eds., *An American Vision: Three Generations of Wyeth Art*. New York: Graphic Society; Boston: Little, Brown and Company, 1987.

[15] Geselbracht, Raymond H., "The Ghosts of Andrew Wyeth: The Meaning of Death in the Transcendental Myth of America", *The New England Quarterly*, vol. 47, no. 1(Mar., 1974), 13–29.

[16] Goodyear, Frank H., *Contemporary American Realism since 1960*. Boston: New York Graphic Society, in assoc. with the Pennsylvania Academy of the Fine Arts, 1981.

[17] Greenberg, Clement, "Taste", (lecture, Western Michigan University, January 18, 1983),trans. September 12, 2012, www.sharecom.ca/greenberg/taste.html.

[18] Greenhill, Jennifer A., "Andrew Wyeth: A Vital Art between the Lines", *Art Journal*, vol. 73, no. 4, 2014, 75‑78.

[19] Hammershøi, Vilhelm, Anne–Birgitte Fonsmark, Mikael Wivel, Henri Loyrette, and Robert Rosenblum, *Vilhelm Hammershøi, 1864–1916: Danish Painter of Solitude and Light*. Copenhagen: Ordrupgaard, 1998.

[20] Haskell, Barbara, *The American century: Art and Culture: 1900–1950*. New York and London: Whitney Museum of American Art in assoc. With W. W. Norton, 1999.

[21] Hopper, Edward, Sheena Wagstaff, and David Anfam, *Edward Hopper*. London: Tate Publishing, 2004.

[22] Hoptman, Laura J., and Andrew Wyeth, *Wyeth: Christina' s World*. New York: Museum of Modern Art, 2012.

[23] Hoving, Thomas, ed., *Andrew Wyeth: Autobiography*. New York: Konecky& Konecky, 1995.

[24] Hunter, Sam, *American Art of The 20th Century*. New York: Harry N. Abrams, 1973.

[25] Joachimides, Christos M., Norman Rosenthal, David Anfam, Brooks Adams, *American Art in the 20th Century: Painting and Sculpture, 1913–1993*. Munich: New York: Prestel; Te Neues Pub, 1993.

[26] Junker, Patricia, Audrey Lewis et al., *Andrew Wyeth: In Retrospect.* Chatts Ford: Brandywine River Museum of Art; Seattle: The Seattle Art Museum, in assoc. with New Haven and London: Yale University Press, 2017.

[27] Knutson, Anne C., et al., *Andrew Wyeth: Memory and Magic*. Atlanta: High Museum of Art; Philadelphia: Philadelphia Museum of Art; in assoc. with Rizzoli, 2005.

[28] Lawson–Peebles, Robert, and M. Gidley. *Views of American Landscapes*. Cambridge: Cambridge University Press, 1989.

[29] Levin, Gail, *Edward Hopper: An Intimate Biography*. Berkeley; London: University of California Press, 1998.

[30] Logsdon, Gene, *Wyeth People: A Portrait of Andrew Wyeth as seen by his friends and neighbors*. Dallas, Tex.: Taylor Pub. Co., 1988.

[31] Lucie–Smith, Edward, ed., *American Realism*. New York: Harry N.

Abrams, Inc., 1994.

[32] Meryman, Richard, *Andrew Wyeth: A Secret Life*. New York: HarperCollins, 1996.

[33] Meryman, Richard, *Andrew Wyeth: A Spoken Self-portrait*. Washington: Washington Gallery of Art, 2013.

[34] Miller, Dorothy C., and Alfred H. Barr, *American Realists and Magic Realists*. New York: Arno Press, 1969.

[35] Nemerov, Alexander, "The Author Replies", *The Art Bulletin*, vol. 88, no. 1, 2006, 61 – 68.

[36] Nochlin, Linda, Realism. Harmondsworth: Penguin, 1971.

[37] O' Doherty, Brian, American Masters: *The Voice and the Myth*. London: Thames and Hudson, 1988.

[38] O' Brian, John, eds., *Clement Greenberg: The Collected Essays and Criticism*, vol.2, *Arrogant Purpose, 1945–1949*. Chicago: University of Chicago Press, 1986.

[39] O' Brian, John, eds., *Clement Greenberg: The Collected Essays and Criticism*, vol.4, *Modernism with a Vengeance, 1957–1969*. Chicago: University of Chicago Press, 1993.

[40] Pennsylvania Academy of the Fine Arts, *Andrew Wyeth: temperas, watercolors, dry brush, drawings, 1938 into 1966*. New York: Abercrombie & Fitch, 1966.

[41] Prendeville, Brendan, *Realism in 20th Century Painting*. London: Thames& Hudson, 2000.

[42] Schapiro, Meyer, *Modern Art: 19th & 20th Centuries*. Selected Papers; v. 2. New York: G. Braziller, 1978.

[43] Shapiro, David, and Cecile Shapiro, A*bstract Expressionism: a Critical Record*. Cambridge [England] ;: Cambridge University Press, 1990.

[44] Souter, Gerry, *Edward Hopper Light and Dark*. New York: Parkstone International, 2007.

[45] Standring, Timothy J., eds., *Wyeth: Andrew and Jamie in the Studio*. New Heaven and London: Yale University Press, 2015.

[46] Stoner, Joyce H., "ANDREW WYETH: 12 JULY 1917 · 16 JANUARY 2009", *Proceedings of the American Philosophical Society*, vol. 155, no. 1, 2011, 121－128.

[47] Stoner, Joyce H., "Remembering Andrew Wyeth (1917－2009)", *American Art*, vol. 24, no. 1, 2010, 114－117.

[48] Stoner, Joyce H., "The N. C. Wyeth Studio", *American Art*, vol. 19, no. 1, 2005, 22–25.

[49] Venn, Beth, Andrew Wyeth, Adam D. Weinberg, and Michael G. Kammen, *Unknown Terrain: the Landscapes of Andrew Wyeth*. New York: Whitney Museum of American Art, 1998.

[50] Wilmerding, John, ed., *Andrew Wyeth: The Helga Pictures*. New York: Harry N. Abrams, 1987.

[51] Wilmerding, John, "Leisure & Arts －－ Masterpiece: Wyeth's White Wonder －－ 'Snow Hill' Is a Conscious Summary of His Artistic Life That Is Both Somber Memoir and Playful Recalibration", *The Wall Street Journal*. Eastern Edition (New York, N.Y), 24 Jan. 2009, W. 12.

[52] Wyeth, Andrew, Thomas Hoving, and Metropolitan Museum of Art, *Two Worlds of Andrew Wyeth: A Conversation with Andrew Wyeth*. Boston: Houghton Mifflin, 1978.

[53] Wyeth, N. C., and Betsy James.Wyeth, *The Wyeths: The Letters of N.C. Wyeth, 1901–1945*. Boston: Gambit, 1971.

Young, Mahonri S., *American Realists, Homer to Hopper*. New York: Watson– Guptill Publications, 1977.

中文文献

1. 刘天呈编 . 画家介绍丛书：安德鲁·怀斯 [M]. 天津：天津人民美术出版社，1985.

2. [美] 旺达·M·科恩主 . 怀斯的艺术 [M]. 刘兰汀，译，重庆：重庆出版社，1988.

3. [美] 詹姆斯·达夫、安德鲁·怀斯、林肯·柯尔斯坦 . 三代怀斯 [M]. 沈建东、秦蘅，译，北京：人民美术出版社，1992.

4. 黄茂蓉，王林，章环 . 魏斯 萨金特画风 [M]. 重庆：重庆出版社，1992.

5. 贾德江 .20 世纪世界艺术大师精品丛书·怀斯 [M]. 武汉：湖北美术出版社，2003.

6. 何政广 . 世界名画家全集：怀斯 [M]. 石家庄：河北教育出版社，1998.

7. 何政广 . 世界名画家全集：安德鲁·怀斯 [M]. 石家庄：河北教育出版社，2010.

8. 常虹、庞开立 . 安德鲁·怀斯画集《海尔格》[M]. 沈阳：辽宁美术出版社，1990.

9. [美] 安德鲁·怀斯 . 安德鲁·怀斯：海尔格系列 [M]. 董艳丽，译，长春：吉林美术出版社，2010.

10. 鲍玉珩 . 安德鲁·怀斯的艺术 [J]. 世界美术，1982(4), 48–52.

11. 栗宪庭 . 何为"当代艺术" [N]. 中国文化报，2014–9–21, (007).

12. [美] 欧文·潘诺夫斯基 . 美国艺术史三十年：一位欧洲移民者的印象，造型艺术的意义 [M]. 李元春，译，台湾台北：远流出版事业股份有限公司，1997.

13. [美] 克莱门特·格林伯格 . 艺术与文化 [M]. 沈语冰，译，南宁：广西师范大学出版社，2009.

14. [英] 赫伯特·里德 . 现代绘画简史 [M]. 洪潇亭，译，南宁：广西美术出版社，2015.

15. 高名潞，等 .85 美术运动 1：80 年代的人文前卫 [M]. 桂林：广西师范大学出版社，2007.

16. 栗宪庭 . 重要的不是艺术 [M]. 南京：江苏美术出版社，2000.

17. 何多苓 . 关于《春风已经苏醒》的通信 [J]. 美术，1982(4), 5-6.

18. 何多苓 绘著，赵野 . 天生是个审美的人 [M]. 北京：生活·读书·新知三联书店，2011.

19. [英] 迈克尔·苏利文著 .20 世纪中国艺术与艺术家 [M]. 上海：上海人民出版社，2013.

20. 汪民安、陈永国、张云鹏 . 现代性基本读本 [M]. 开封：河南大学出版社，2005.

21. [美] 苏珊·桑塔格 . 论摄影 [M]. 黄灿然，译，上海：上海译文出版社，2018.

22. 曹意强 . 写实主义的概念 [J]. 新美术，2006 (5), 4-17.

23. 彭美娥 . 安德鲁·怀斯作品中的"偷窥"情结 [D]. 硕士学位论文，江西师范大学美术学系，2014.

24. 王宇 . 安德鲁·怀斯绘画的视角研究 [D]. 硕士学位论文，中央美术学院版画系，2019.

25. 刘清 . 安德鲁·怀斯绘画艺术中的荒野意象研究 [D]. 硕士学位论文，华中师范大学美术学系，2018.

图片版权说明

本书图片已经由作者联络获得艺术家权利协会（ARS）正式授权使用。

附录：安德鲁·怀斯年表

1917——7 月 12 日，出生于美国宾夕法尼亚州查兹福德 [Chadds Ford]。

1932——15 岁，在父亲的指导下完成了一幅静物画的素描稿，从这时起，他进入父亲的工作室正式进行绘画训练。

1936——父亲 N. C. 怀斯 [Newell Convers Wyeth] 鼓励前往缅因州创作，以更好地专注于个人绘画而非只是为报刊书籍绘制插图。

11 月，厄尔·霍特 [Earl Horter] 为 19 岁的怀斯在费城艺术联盟 [Philadelphia Art Alliance] 举办首场个展。

1937——在纽约的麦克白画廊 [Macbeth Gallery] 举办个展，两天内作品全部售空。

1939——结识贝奇·梅尔·詹姆斯 [Betsy Merle James]。她将怀斯介绍给克里斯蒂娜·奥森 [Christina Olsen] 和她的哥哥阿尔瓦罗·奥森 [Alvaro Olsen]。此后奥森兄妹成为怀斯在接下来几年里无数作品的表现对象。

彼得·赫德 [Peter Hurd] 向他介绍了蛋彩画 [tempera] 这一媒材，并一起参观了费城艺术博物馆 [Philadelphia Museum of Art]。

开始对邻居卡尔·库尔纳 [Karl Kuerner] 进行持续观察和研究。

在 30 年代晚期，他完成了数百张以卡尔和他的妻子安娜，以及他们的农场为主题的素描、水彩和蛋彩画作品。

1940——与贝奇结婚，她成为怀斯的艺术经纪人。

入选美国水彩画协会 [American Watercolor Society]，是史上最年轻的一位入会艺术家。

1943——阿尔弗雷德·巴尔 [Alfred H. Barr] 和林肯·柯尔斯坦 [Lincoln Kirstein] 协助多萝西·米勒 [Dorothy Miller] 一起为现代艺术博物馆 [Museum of Modern Art] 策划了展览 "*American Realists and Magic Realists*"，怀斯共有八件作品与杰瑞德·弗伦奇 [Jared French]、霍普、赫德、本·沙恩 [Ben Shahn] 和查尔斯·席勒 [Charles Sheeler] 一起参与此次群展，其中五件以蛋彩画创作。

完成 *Public Sale*，技法与画风日臻成熟，也预示着怀斯艺术生涯的稳步上升。

9 月 21 日，长子尼古拉斯·怀斯 [Nicholas Convers Wyeth] 出生。

The Hunter 成为《星期六晚邮报》[*The Saturday Evening Post*] 的封面，也是他为该杂志绘制的唯一一幅作品。

1945——10 月 19 日，N. C. 怀斯驾驶的车不幸与一辆火车相撞。这场意外事故使怀斯失去了父亲和三岁的外甥。

1946——7 月 6 日，小儿子詹姆斯·怀斯 [James Browning Wyeth] 出生。

完成《1946 年的冬天》[Winter, 1946]，这是他在父亲去世后完成的第一幅画，表达对父亲的追忆。

1947——荣获美国艺术暨文学学会 [American Academy of Arts and Letters] 和国家文学艺术学院 [National Institute of Arts and Letters] 所授绘画贡献奖 [Awards of Merit]，该奖项每隔五年才颁发一次。

1948——完成《卡尔》[Karl]，这也是他在父亲去世后完成的第一张画。

创作《克里斯蒂娜的世界》[Christina's World]，完成后短短几个月里，巴尔以 1800 美金为纽约现代艺术博物馆 [Museum of Modern Art] 购入这幅画，它也成为美国艺术史上最知名的画作之一，《生活》[Life] 杂志对其进行了全面的介绍。

1951——《被践踏的草》[Trodden Weed] 完成，彼时怀斯正处于肺病康复期。

迎来艺术生涯里的首场在博物馆举办的大型个人回顾展，由新罕布什尔州 [New Hampshire] 曼彻斯特市 [Manchester] 库瑞尔画廊 [Currier Gallery of Art] 和缅因州 [Maine] 罗克兰 40 至 50 年代这十年内的代表作品。彼时，其作品已被美国数十家主流博物馆纳入馆藏。

1952——创作《远望》[Faraway]，是怀斯第一次尝试用干笔的方式作画。

1954——获得缅因州沃特维尔市 [Waterville] 科尔比学院 [Colby College] 颁发的一等荣誉博士学位。他总共获得过 20 个学院与大学的荣誉学位。

1955——成为史上最年轻的入选美国艺术暨文学学会的艺术家，这一学会共包含五十名成员。

获得哈佛大学荣誉艺术博士学位。

1957——荣获费城水彩画俱乐部颁发的乔治·沃尔特·道森 [George Walter Dawson] 纪念奖章。

1958——荣获宾夕法尼亚州斯沃斯莫尔学院 [Swarthmore College] 颁发的荣誉艺术博士学位和卡莱尔市 [Carlisle] 狄金森学院 [Dickinson College] 颁发的荣誉文学博士学位。

1960——成为史上最年轻的入选马萨诸塞州 [Massachusetts] 剑桥市的美国文学与艺术学会 [American Academy of Arts and Sciences] 的艺术家。

1962——荣获美国水彩画协会授予的荣誉证书。

1963——迎来个人艺术生涯中期的回顾展，由纽约州布法罗市 [Buffalo] 的奥尔布莱特 – 诺克斯画廊 [Albright–Knox Art Gallery] 主办，近 25 万观众前来观展。

接受约翰·肯尼迪 [John F. Kennedy] 总统授予、并由林登·约翰逊 [Lyndon Johnson] 总统于 12 月颁发的总统自由勋章 [Presidential Medal of Freedom]。

姐姐亨丽埃特 [Henriette Wyeth] 为怀斯画的肖像画成为此年 12 月《时代》杂志的封面。

获评缅因州荣誉市民，《美国艺术》[Art in America] 期刊为其授奖，称怀斯"为美国艺术做出了卓越贡献"。

费城水彩画俱乐部 [Philadelphia Watercolor Club] 为其授予奖章。

荣获缅因州，斯普林维尔 [Springvale] 纳森学院 [Nasson College] 授予的荣誉艺术博士学位 [Honorary Doctor of Fine Arts degree] 和马萨诸塞州，梅德福德 [Medford] 塔夫兹大学 [Tufts University] 授予的荣誉人文文学博士学位 [Honorary Doctor of Humane Letters degree]。

1964——荣获马里兰大学帕克分校 [University of Maryland, College Park] 授予的荣誉艺术博士学位；波士顿东北大学 [Northeastern University] 授予的荣誉艺术博士学位；纽瓦克市 [Newark] 德拉维尔大学 [University of Delaware] 授予的荣誉人文文学博士学位；费城坦普尔大学 [Temple University] 授予的荣誉艺术博士学位。

1965——荣获美国纽约市的艺术暨文学学会和国家文学艺术学院授予的金牌奖章；普林斯顿大学 [Princeton University] 授予的荣誉艺术博士学位；兰卡斯特市 [Lancaster] 富兰克林马歇尔学院 [Franklin and Marshall College] 授予的荣誉人文文学博士学位；

费城拉萨尔学院 [LaSalle College] 为其举办"安德鲁·怀斯——美国艺术家"荣誉表彰大会并授奖。

1966——成为第 36 位接受该学院颁发的荣誉金质奖章的艺术家。

由宾夕法尼亚美术学院 [Pennsylvania Academy of the Fine Arts] 主办的展览"*Andrew Wyeth: Paintings, Watercolors, Dry Brush, Drawings 1938–1966*"先后于巴尔的摩艺术博物馆 [Baltimore Museum of Art]、惠特尼美国艺术博物馆 [Whitney Museum of American Art] 和芝加哥艺术博物馆 [Art Institute of Chicago] 巡展。

荣获宾夕法尼亚州林肯大学 [Lincoln University] 授予的荣誉人文文学博士学位。

成为美国国民邮票咨询委员会 [Stamp Advisory Committee] 成员。

1967——12 月 24 日，阿尔瓦若·奥森去世。

纽约州耶什华大学阿尔伯特爱因斯坦医学院 [Albert Einstein College of Medicine of Yeshiva University] 为怀斯授奖，表彰其极具创造力的艺术生涯。

入选费城的美国哲学学会 [American Philosophical Society] 和华盛顿的史密森尼艺术委员会 [Smithsonian Art Commission]。

荣获马萨诸塞州阿默斯特学院 [Amherst College] 授予的荣誉人文文学博士学位。

1968——1 月 27 日，克里斯蒂娜·奥森去世。怀斯共为她创作了超过 200 幅素描和蛋彩画作品；结识 13 岁的希瑞·埃里克森 [Siri Erickson] 和其父亲乔治 [George Erickson]。并以她为对象创作了第一幅女性裸体画 The Sauna。他将希瑞视作奥森兄妹生命的一种延续，这些画和以往象征着病态、衰颓的克里斯蒂娜肖像画形成鲜明对比——希瑞暗示着迸发的生命力。

成为宾夕法尼亚美术学院董事会成员。

1969——成为纽约的美国水彩画协会荣誉会员。

1970——成为首个在白宫举办个展的艺术家。

荣获缅因州布朗斯威克市 [Brunswick] 鲍登学院 [Bowdoin College] 授予的荣誉艺术博士学位。

1971——认识海尔格·泰斯托夫 [Helga Testorf]，开始了长达十五年的海尔格系列创作。

荣获考李奇韦尔市 [Collegeville] 伍尔辛纳斯学院 [Ursinus College] 授予的荣誉人文文学学位。

1972——荣获宾夕法尼亚大学授予的荣誉艺术博士学位。

1973——3 月 15 日，母亲卡若琳·怀斯 [Carolyn Bockius Wyeth] 去世。

1976——大都会艺术博物馆 [Metropolitan Museum of Art] 举办展览"Two Worlds of Andrew Wyeth: Kuerners and Olsons"。

1977——罗伯特·罗森布拉姆 [Robert Rosenblum] 在《艺术

新闻》[Artnews] 的一篇文章中将怀斯评价为"美国艺术史上最受轻视，同时也是最受高估的艺术家"。

1979——7月6日，卡尔·库尔纳去世。

1980——成为首个在伦敦皇家美术学院 [Royal Academy of Arts] 举办展览的美国艺术家。

1984——荣获宾夕法尼亚州西彻斯特大学 [West Chester College] 授予的荣誉人文博士学位；荣获新罕布什尔州，汉诺佛镇 [Hanover] 达特茅斯学院 [Dartmouth College] 授予的荣誉艺术博士学位。

1987——7月31日，瓦尔特·安德森 [Walt Anderson] 去世。

华盛顿国家画廊主办的展览"The Helga Pictures"开幕，在当时的评论界和艺术界激起了一阵热烈讨论。

展览"An American Vision: Three Generations of Wyeth Art"在今圣彼得堡列宾美术学院 USSR Academy of the Arts in Leningrad 开幕，先后在五个国家巡展，最后于1998年回到怀斯故乡查兹福德的布兰迪万河艺术博物馆 [Brandywine River Museum of Art]。

1988——荣获伯灵顿市佛蒙特大学 [Vermont University] 授予的荣誉人文文学博士学位。

1989——和儿子詹姆斯一起被费城艺术联盟 [Philadelphia Art Alliance] 授予杰出成就奖。

1990——7 月 4 日，哥 哥 纳 沙 尼 尔 [Nathaniel Convers Wyeth] 去世。

10 月 24 日，在白宫接受布什总统颁发的国会金质奖章，也是第一位受此殊荣的艺术家。

1994——3 月 1 日，姐姐卡若琳 [Carolyn Wyeth] 去世；创作 *Jupiter*，2005 年被纳入白宫收藏。

1998—— 惠 特 尼 美 术 馆 主 办 的 展 览 "*Unknown Terrain: Landscape of Andrew Wyeth*" 开幕。

2005——亚特兰大高等艺术博物馆 [High Museum of Art, Atlanta] 主办的回顾展 "*Andrew Wyeth: Memory and Magic*" 开幕，后于费城博物馆展出。

2009——1 月 17 日，于费城家中去世。

图书在版编目（CIP）数据

现代生活的"索居者"：安德鲁·怀斯的艺术世界 /
刘一娴著. -- 南京：江苏凤凰美术出版社，2022.1

ISBN 978-7-5580-9681-5

Ⅰ.①现… Ⅱ.①刘… Ⅲ.①怀斯（Wyeth, Andrew
1917-2009）—绘画评论 Ⅳ.①J205.712

中国版本图书馆CIP数据核字（2022）第009563号

责任编辑　王左佐

责任校对　韩　冰

责任监印　唐　虎

书　　名	现代生活的"索居者"——安德鲁·怀斯的艺术世界	
著　　者	刘一娴	
出版发行	江苏凤凰美术出版社（南京市湖南路1号　邮编：210009）	
制　　版	南京新华丰制版有限公司	
印　　刷	南京互腾纸制品有限公司	
开　　本	787mm×1092mm　1/32	
印　　张	7	
版　　次	2022年1月第1版　2022年1月第1次印刷	
标准书号	ISBN 978-7-5580-9681-5	
定　　价	128.00元	

营销部电话　025-68155792　营销部地址　南京市湖南路1号
江苏凤凰美术出版社图书凡印装错误可向承印厂调换